지베르니 모네의 정원

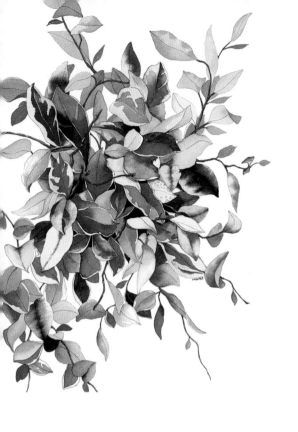

수채화로 그린 모네가 사랑한 꽃과 나무

지베르니 모네의 정원

Giverny, Monet's Garden

박미나 글·그림

시원
북스

프롤로그

파리에서 출발한 기차가 센강을 따라 한 시간 남짓을 달려 도착한 베흐농Vernon. 프랑스 북서부 노르망디의 한적한 정취를 담고 있는 작은 마을에 기차가 도착하면 역 앞 작은 광장이 북적거리기 시작한다.

나는 커다란 신식 셔틀 버스를 지나쳐 놀이 동산에서나 보일 듯한 낡은 꼬마 기차에 몸을 실었다.

발랄한 음악 소리와 함께 덜컹거리며 출발하는 꼬마 기차 덕

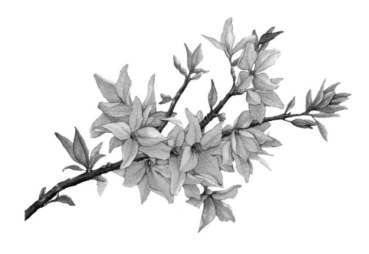

분에 마치 소풍 길에 오른 어린아이처럼 마음이 더욱 설레기 시작했다.

시원한 바람을 맞으며 아기자기한 작은 마을들을 지나쳐 드디어 도착한 곳.

지베르니Giverny, 모네의 정원.

인상주의를 대표하는 세계적인 화가이자 감각적인 정원사였던 클로드 모네Claude Monet.

나는 그가 43년간 거주하며 수련 연작을 비롯한 수많은 대표작을 완성했던 모네의 집, 그리고 마지막까지 혼신의 정성을 쏟아 가꾸었던 연못과 정원을 보기 위해 지베르니를 찾았다.

이곳은 모네의 그림을 사랑하고 그의 작품들이 탄생한 아름다운 정원의 풍경을 보고자 하는 사람들의 발길이 해마다 끊이지 않는다.

모네는 시시각각 변하는 빛에 따라 새로운 색을 보여주는 정원이 그가 그림 작업을 하는 데 있어서 가장 큰 영감의 근원이라고 말했고, 그의 가까운 지인들은 그를 정원사라고 칭해왔다고 한다.

나는 꽃과 식물을 그리는 작가로서 그토록 아름다운 빛을 담아 완성된 작품들로 세기를 넘어 공감과 사랑을 받는 모네가 직접 만들고 가꾼 그의 정원이 몹시도 궁금했다.

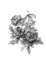

지베르니 마을에 들어서니 동화 속 마을에 들어온 듯 특이하고 귀여운 모양의 집들이 모여 있고, 마치 물감을 찍어놓은 듯 골목골목 다양한 색들의 꽃들이 나의 발길을 멈춰 세웠다.

노란 데이지와 하얀 프랑스 국화, 보랏빛 수레국화, 연분홍 봉선화 등 끝없이 늘어선 다양한 색감의 꽃들이 너무 예뻐서 허리를 숙인 채 열심히 카메라 셔터를 누르며 걷다가, 한참을 올려다봐야 할 정도로 키가 큰 짙은 분홍빛 접시꽃에 웃음이 터졌다.

하얀색, 분홍색, 보라색 서로 다른 세 가지 색의 캄파눌라가 한꺼번에 피어 있는 모습에 흥분한 것도 잠시, 한낮의 따가운 햇살을 받은 나리꽃의 오렌지 빛이 햇살보다 더 진하게 반짝이며 나의 마음을 잡아끌었다.

빨간 장미 넝쿨과 도도한 보라색 양귀비 무리를 지나자 그동안 한 번도 실제로 볼 수 없었던 아칸서스Acanthus와 당아욱Mallow이 나타나 나도 모르게 소리를 지를 뻔했다.

그러고 보니 나는 아직 모네의 집에 입장도 하지 않은 상태였지만 마을 어귀에서부터 셀 수 없이 많은 꽃들을 만났고 하루치 감동을 이미 다 채운 느낌이 들었다.

그렇게 지베르니는 긴 시간 꿈꿔왔던 나의 기대를 첫 만남에서부터 촘촘히 채워주기에 충분한 사랑스러운 곳이었다.

초록 담쟁이로 가득 덮인 입구를 지나면 드디어 모네의 집이 있는 정원에 들어설 수 있다.

나는 갑자기 느려진 발걸음으로 천천히 그곳의 공기를 맡으며 먼 곳부터 찬찬히 시선을 옮겼다.

너무도 고대하던 순간이었지만 최대한 천천히 느끼고 오래도록 기억하고 싶었다.

그의 정원은 꽃의 정원Jardin de fleurs과 물의 정원Jardin d'eau으로 나뉘어 있는데 그 넓이가 8,000제곱미터에 달한다.

전 세계 유명 예술가들에게 영감을 주고 일 년에 7개월만 입장이 가능한 곳임에도 불구하고 해마다 50만 명가량의 관광객이 방문하는 명소답게 입구에 들어서자 커다란 기념품 가게에서 다양한 서적과 아트 상품들을 판매하고 있었다.

노란 튤립과 귀여운 제비꽃, 그리고 남보라색 팬지가 옹기종기 모여 핀 모퉁이를 돌자 저 멀리 모네의 집La maison de Monet이 보였다. 분홍빛 벽에 진한 초록색 창문들을 가진 기다란 2층 건물은 책에서 보았을 때보다 훨씬 더 감각적이어서 역시 예술가의 집이구나 하는 생각이 들었다.

모네가 속해 있던 인상주의 화가들은 빛을 그리는 사람들이었고, 시시각각 달라지는 빛에 따라 변하는 매 순간의 색을 담아

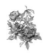

내기 위해 집중했던 화가들이었다. 모네는 그 누구보다도 빛에 따라 변하는 찰나의 순간을 놓치지 않기 위해 노력했고, 꽃과 나무가 가득한 정원에서라면 자신이 원하는 색감을 언제든 잡을 수 있을 거라고 믿었다.

그래서 계절마다 피고 지는 꽃들의 목록을 만들고 색깔의 조화까지 생각하며 계획적으로 이곳 지베르니의 정원을 만들어나갔다고 한다.

색실을 골라 수를 놓은 듯 다양한 꽃들로 물든 정원을 내려다보면서 나는 색에 집착했던 모네와, 색이 즐겁게 하고 고통스럽게도 한다는 그의 말이 가진 뜻을 이해할 수 있을 것 같았다.

모네의 집 바로 앞 정원에는 제라늄이 한창이었다. 활짝 피어난 빨간 제라늄이 무리 지어 피어 있는 화단의 가장자리로 진한 보랏빛의 라벤더와 헬리오트로피움, 분홍색 물봉선과 자주달개비가 늘어서고, 그 옆에 세워진 아치 모양의 지지대를 타고 올라간 클레마티스 넝쿨까지 마치 그림을 감상하듯 나의 눈은 바쁘고 마음은 한없이 여유로워졌다.

그곳에 저절로 피어난 꽃은 하나도 없는 듯싶었다.

꽃의 크기와 색깔을 충분히 고려하고 계획에 따라 심겨진 듯한 각각의 꽃들이 어우러져 만들어내는 색감의 조화는 몇 줄의

글로 표현할 수도, 사진으로 담아낼 수도 없는 아름다움이었다.

그렇게 모네가 색에 대한 집착으로 만들고 열정으로 가꾸었던 그의 정원은 그 자체로 예술 작품이었다.

모네가 세상을 떠나고 보살핌을 받지 못해 거의 폐허가 되었던 지베르니는 1980년 지금의 모습으로 복원되었고, 생전 모네가 추구했던 정원의 요소들을 최대한 반영해 현재까지 모네재단 Fondation Monet에 의해 관리가 이루어지고 있다고 한다.

지베르니 정원에는 꽃 달력Giverny calendar of flowering이 있다.

모네는 자신의 정원을 일 년 내내 시들지 않는 아름다움으로 채우기 위해 꽃마다 피고 지는 시기를 철저히 계산해 생기가 가득하도록 정원을 꾸몄다.

이것은 단순히 계절별로 꽃들을 구분한 수준이 아니었다. 모네는 꽃을 피우는 시기를 조절하기 위해 같은 꽃도 시간 차를 두고 심는가 하면, 하루 중 아침에 일찍 꽃을 피우는 수종과 해가 진 후에도 진한 색감을 자랑하는 수종 등 시간에 따른 꽃의 아름다움까지 고려해 지베르니를 가꿨다.

모네가 이젤을 세우고 종일 그림을 그렸다는 정원에서 그가 화폭에 담아냈던 화려하고 사랑스러운 모든 색을 한자리에 다 모은 듯한 지베르니를 바라보면서 나는 처음의 설렘을 넘어 내

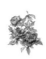

마음에 가득 차오르는 열정으로 마음이 바빠짐을 느꼈다.

정원의 가장자리를 둘러싼 화단을 따라 걸으며 마치 숨은그림찾기를 하듯 촘촘히 심겨진 작은 꽃들을 하나씩 찾아낼 때마다 내가 알던 그 달리아가 아니고 늘 보던 그 한련화가 아닌 것만 같다며 혼자만의 착각으로 즐거웠다.

내일은 새벽이슬이 마르기 전에 일찍 다시 꽃들을 보러 와야지 다짐하며 고개를 든 순간 귀여운 작은 푯말이 물의 정원으로 가는 길을 알려주었다.

터널을 통과하면 커다란 대나무가 촘촘하게 둘러져 있고 작은 초록 다리를 건너는 순간 마치 모네의 그림을 옮겨놓은 듯한 커다란 연못이 드디어 그 모습을 드러낸다.

수면에 닿을 듯 기다랗게 가지를 드리운 버드나무 사이로 모네가 연못을 내려다보며 수련을 그리는 걸 좋아했다는 일본풍의 초록색 다리가 보이고, 파란 하늘과 맞닿은 수면 위로 수련의 넓은 잎들이 연못을 가득 채워 떠 있다.

예술적 감각으로 가득 채운 자신의 정원에서 아끼던 꽃과 식물들에게서 얻은 영감을 화폭에 담던 모네의 모습을 상상하며 시원한 대나무 그늘 밑 벤치에 앉아 물의 정원을 바라보니 모네가 자주 언급했던 '세상의 모든 색'이 나의 가슴에도 와서 담기는 듯 느껴졌다.

짧지 않은 세월 꽃을 그리는 화가로 살아온 나에게 자연으로부터 얻은 색은 소재의 표현을 위한 필수의 요소이고, 색이 주는 즐거움은 지금까지 이 일을 계속해올 수 있게 한 원동력이었다.

내 눈에 들어온 아름다운 색들을 표현하기에 언어는 항상 부족했고, 그것과 가장 가까운 색을 물감으로 만들어내는 능력이 내게 있음에 감사하며 그림을 그려왔다.

어느 날은 아무리 물감을 다양한 방법과 비율로 섞어봐도 내가 느꼈던 꽃의 색과 계절감을 똑같이 만들어내기 어려웠고, 다시 찾은 그 꽃은 이미 어제의 그 색이 아닌 것 같다고 느낀 적이 많았다.

그렇다면 시시각각 피고, 성장하고, 시들고, 떨어지는 꽃들을 어떻게 색으로 담아 표현할 수 있을까 깊은 고민의 시간에 만났던 예술가이자 정원사였던 모네의 가르침은 지금까지 내가 그림을 그릴 때마다, 그리고 수업에서 그림을 가르칠 때에도 항상 기억하는 소중한 신념이 되어주었다.

모네는 스케치에 집착하며 형태에 신경 쓰기보다는 오로지 색으로 보이는 것만을 그리려고 하다보면 형태는 저절로 따라오게 되어 있다고 했다. 또한 캔버스에 색을 칠하기 전에 결코 색을 섞지 않았다는 그는 자신의 눈에 보이는 색들을 나란히 칠해 놓거나 서로 다른 색들을 겹겹이 쌓아 칠해 자연스럽게 어우러

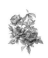

지는 색의 혼합으로 대상을 표현했다.

섞이면 쉽게 탁해지는 특성을 가진 수채화로 꽃을 그리는 나에게도 맑은 자연의 색감을 표현하는 데 있어서 이 원칙은 항상 유용해서 나 또한 조색을 하기보다는 물이 칠해진 종이 위에서 색들이 섞이며 조화와 대비를 자연스럽게 만들어내는 방법을 주로 사용해오고 있다.

찬란한 빛으로 가득 찬 지베르니 정원은 어느 곳에 눈을 두어도 꽃과 나무, 연못, 그리고 풀과 벌레까지 세심하게 디자인된 한 폭의 그림 같았다.
늘 친근하게 보아왔던 봉선화도 로즈마리도 세이지, 천일홍, 국화, 코스모스조차도 이곳에서는 새로운 느낌을 받게 했다.

모든 꽃은 저마다 아름다운 색상을 가지고 있지만 어깨동무를 하듯 서로 어우러진 꽃들이 선사하는 색의 조화는 다채로운 향연을 만들고, 추억이 투영된 색은 누구에게나 자신만의 빛깔로 그 시간과 함께 기억된다.

나는 이 순간을 오래 기억하고 싶었고 지베르니의 아름다움을 더 많은 사람들과 나누고 싶다는 생각이 들어 책을 기획하게 되었다.

이 책에는 모네가 사랑했던 지베르니의 꽃과 나무들을 수채화 일러스트로 담았고, 각각의 식물이 가진 다채로운 색감과 함께 내가 보고 느꼈던 지베르니의 빛과 감성이 함께 담기도록 끊임없이 기억하며 작업했다.

책을 읽는 동안 투명하리만치 맑고 뜨거운 프랑스의 태양 아래 물기를 머금고 반짝이던 지베르니의 꽃과 나무들에서 얻은 아름다운 색채가 그림을 통해 전해지면 좋겠다. 또한 모네가 남긴 문장들을 통해 정원과 그림에 대한 그의 열정과 소신을 함께 느낄 수 있었으면 하는 바람이다.

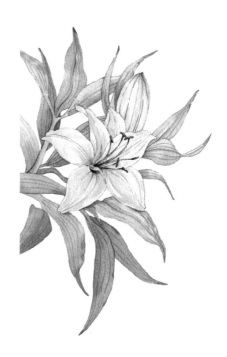

Contents

· *Spring* ·

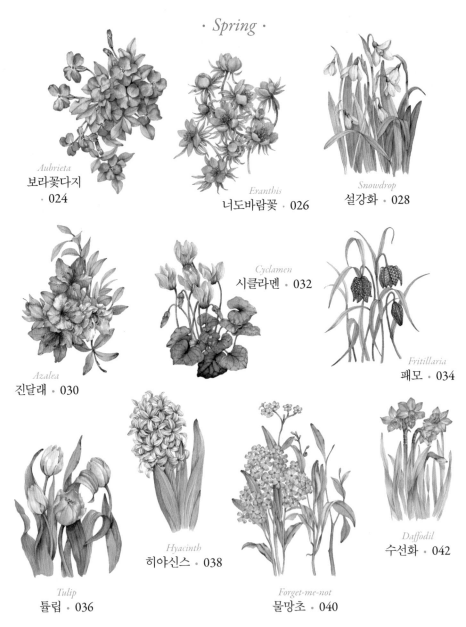

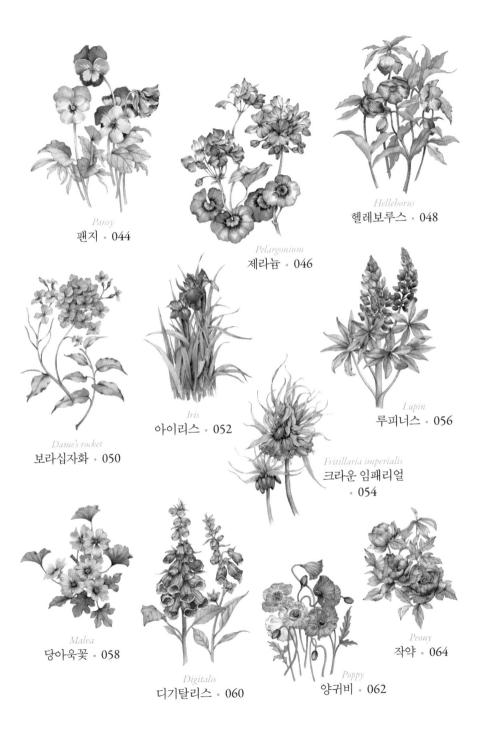

· *Summer* ·

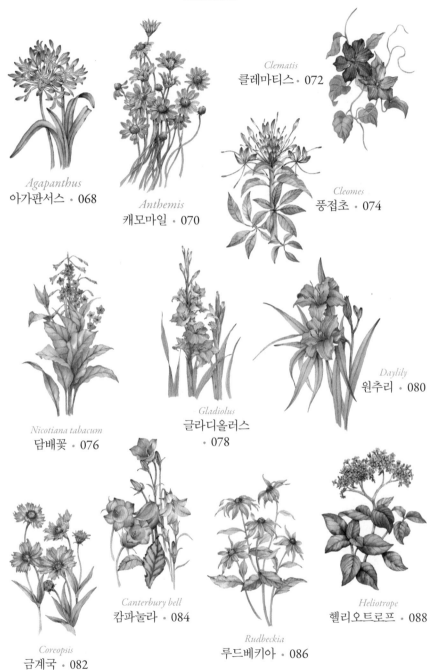

Agapanthus
아가판서스 · 068

Anthemis
캐모마일 · 070

Clematis
클레마티스 · 072

Cleomes
풍접초 · 074

Nicotiana tabacum
담배꽃 · 076

Gladiolus
글라디올러스
· 078

Daylily
원추리 · 080

Coreopsis
금계국 · 082

Canterbury bell
캄파눌라 · 084

Rudbeckia
루드베키아 · 086

Heliotrope
헬리오트로프 · 088

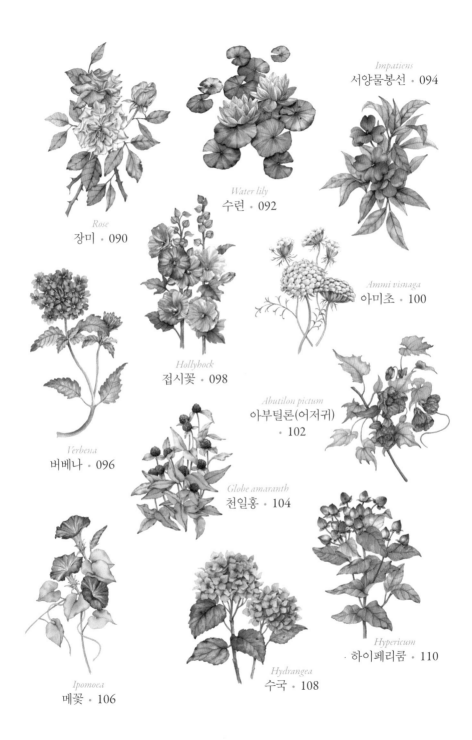

· Autumn ·

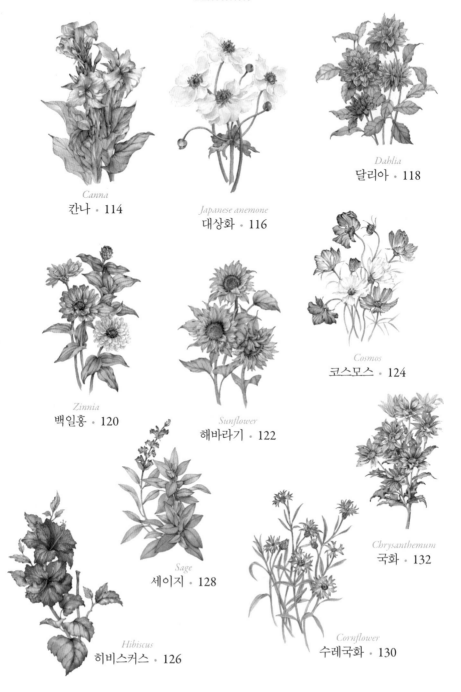

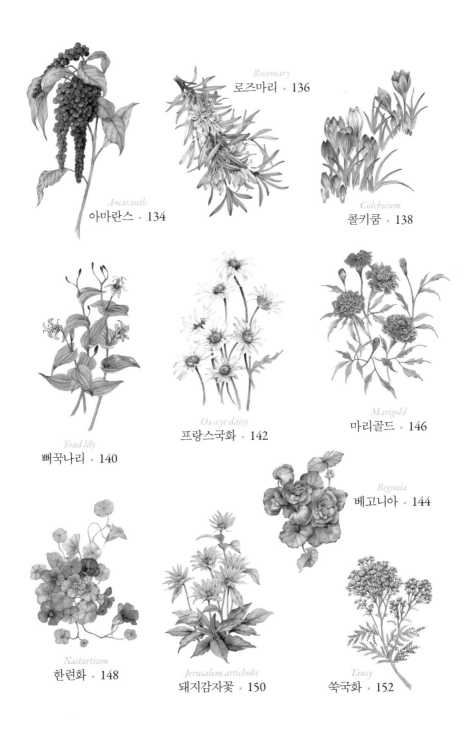

· Giverny's Tree ·

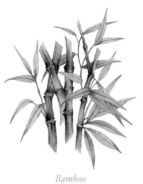

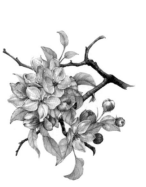

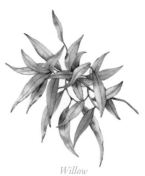

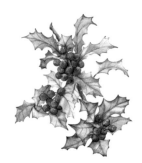

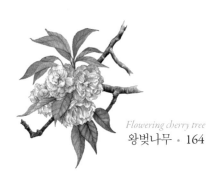

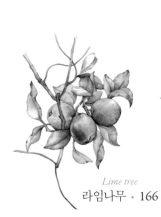

Giverny, Monet's Garden

Spring

봄

보라꽃다지

· *Aubrieta* ·

쌍떡잎식물 양귀비목 십자화과의 여러해살이풀

Monet

나의 정원 지베르니는

내가 만든 작품 중

가장 아름다운 명작이다.

My garden is my most beautiful masterpiece.

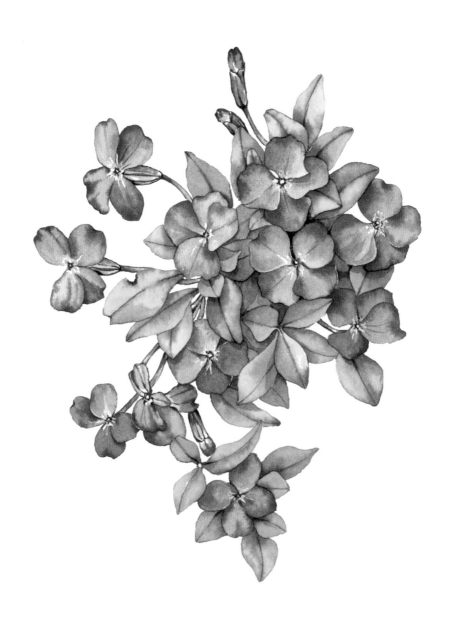

너도바람꽃

· *Eranthis* ·

쌍떡잎식물 미나리아재비목 미나라아재비과의 여러해살이풀

Monet

나는 내가 직접 본 것만을

그릴 수 있다.

∞

I can only draw what I see.

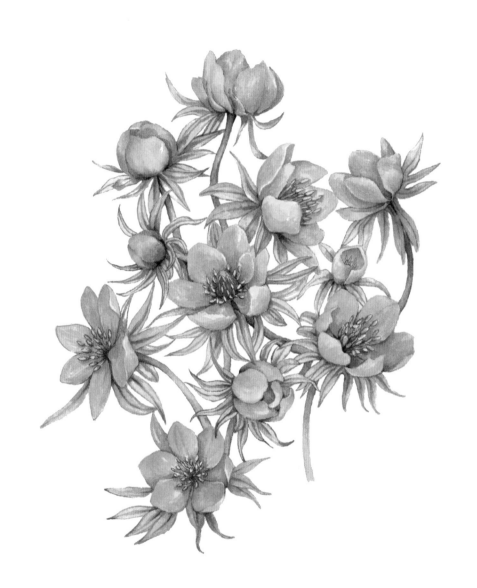

설강화
· *Snowdrop* ·

외떡잎식물 백합목 수선화과 갈란투스속 식물의 총칭

Monet

내가 잘하는 일은 단 두 가지,
정원 가꾸기와 그림 그리기.

I am only good at two things,
gardening and painting.

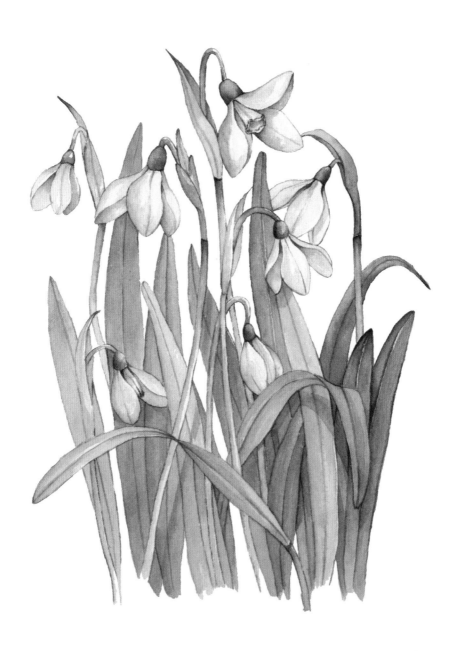

진달래

· Azalea ·

쌍떡잎식물 진달래목 진달래과 진달래속 식물의 총칭

Monet

나는 황홀한 기분에 휩싸였다.

지베르니는 나에게 정말 좋은 곳이다.

❧

I am in raptures,

Giverny is a splendid place for me.

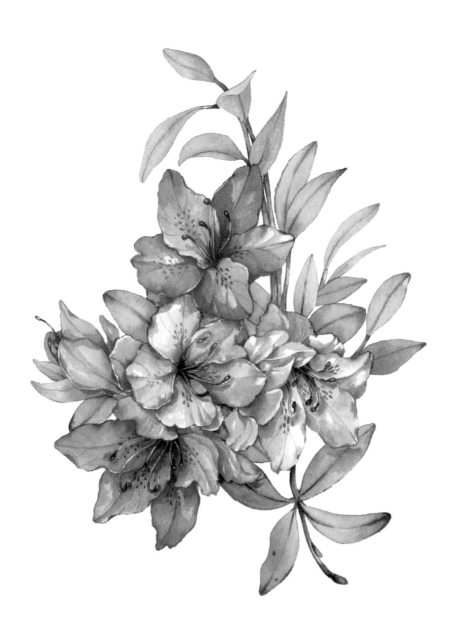

시클라멘

· *Cyclamen* ·

앵초과 여러해살이풀

나에게는 항상 꽃이 있어야 한다.

언제나, 언제나.

I must have flowers, always, and always.

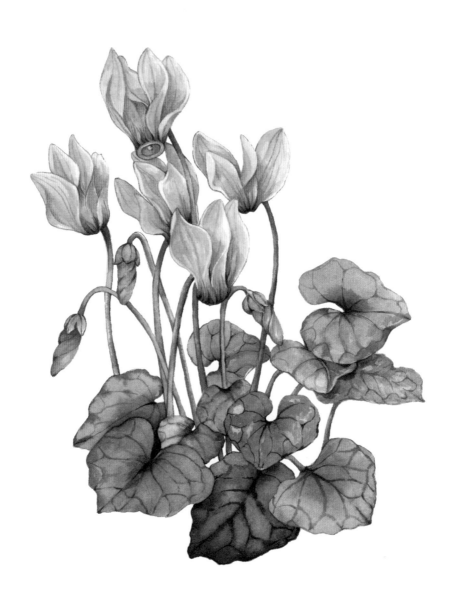

패모

· *Fritillaria* ·

외떡잎식물 백합목 백합과의 여러해살이풀

조르주 클레망소

중간 정도 키에 다부진 체형의 모네가

웃고 있지만 흔들리지 않는 눈을 하고

크고 단호하게 얘기하는 소리를 들으면

"건강한 신체에 건강한 정신", "의지의 사나이"라는 말을

하지 않을 수가 없다.

Georges Clemenceau

Of medium height, robustly well-built,

with smiling determined eyes and a firm, loud voice,

it could be enough to describe

"a healthy mind in a healthy body", "a man of will power?".

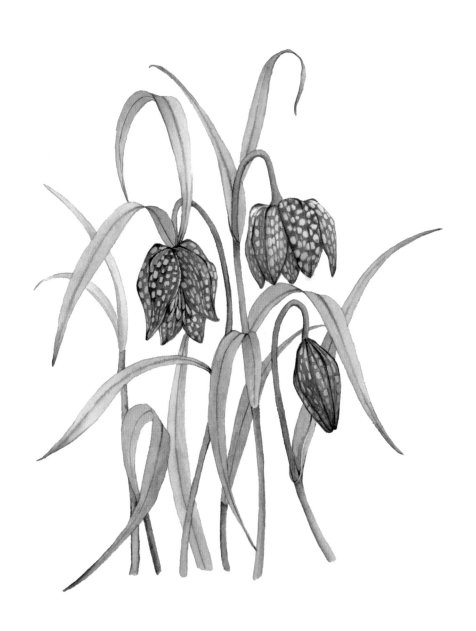

튤립

· Tulip ·

외떡잎식물 백합목 백합과의 구근초

Monet

귀스타브 제프루아

모네의 성격, 내면, 인생을 바라보는 시선 등

당신이 진짜 모네를 알고 싶다면

지베르니에 있는 모네를 봐야만 한다.

그가 일생을 쏟아부어 만들고 완성한

그의 집과 정원은 또 하나의 명작이다.

❧

Gustave Geffroy

It is in Giverny that you should see Monet in order to know him,

his character, his taste for life, his intimate nature.

This house and this garden, it is also a masterpiece,

and Monet has put all his life into creating and perfecting it.

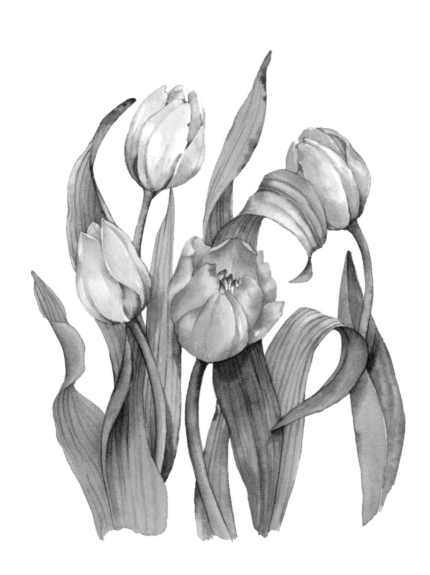

히야신스

· Hyacinth ·

외떡잎식물 백합목 백합과의 구근초

귀스타브 제프루아

모네의 집은 소박하지만 인테리어와 정원은 화려하고 호화롭다.

작고 친숙한 또 하나의 세계를 고안하고 실현한 모네는

화가일 뿐만 아니라 즐거움을 위해

주변의 모든 것을 명작으로 가꾼 위대한 예술가다.

Gustave Geffroy

This house is modest and yet sumptuous by the interior arrangement

and the garden, or rather the gardens which surround it.

The person who conceived and arranged

this wonderful familiar little world

is not only a great artist in his creation of his paintings,

but also in the surroundings he created for his own pleasure.

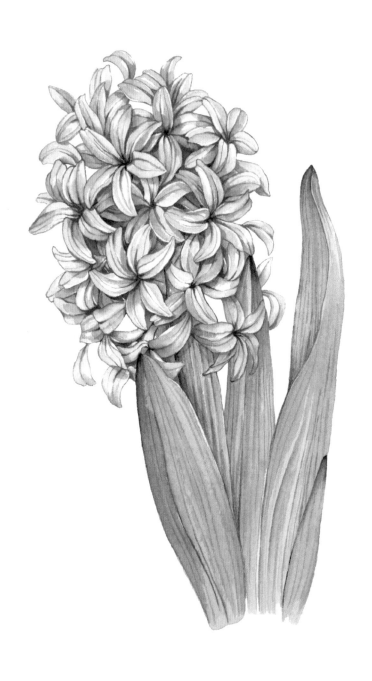

물망초

· Forget-me-not ·

쌍떡잎식물 꿀풀목 지치과의 여러해살이풀

Monet

내가 번 돈은 모두 나의 정원에 쓰였다.

나는 모든 시간을 들여서 사랑으로 정원을 만들었다.

내 마음은 영원히 지베르니에 있다.

Everything I have earned has gone into these gardens.

I work at my garden all the time and with love.

My heart is forever in Giverny.

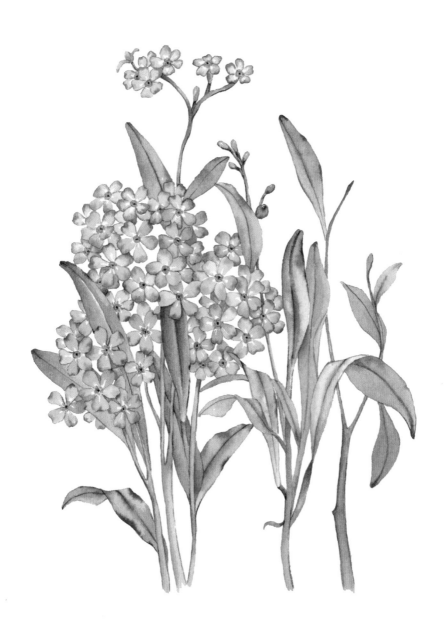

수선화

· Daffodil ·

백합목 수선화과의 여러해살이풀

Monet

프랑소와 티보시송

이곳에서 모네는 그야말로 요정의 정원을 만들어냈다.

가운데에 커다란 연못을 팠고 연못가에 심은 이국적인 나무와

버드나무의 늘어진 가지가 강을 따라 길게 늘어져 있다.

푸르른 나무가 서로 이어져 아치를 이루는 계곡을 누비며

그림을 그리는 그곳은 마치 커다란 공원 같았고

연못에 가져다놓은 희귀하고 세심하게 고른 수많은 수련의 색은

프리즘의 모든 색을 그대로 보여주고 있었다.

Thiébault-Sisson

He created a true fairy garden, digging a large pond in the middle,

planting at the edge of the pond exotic trees and willows whose

branches felt in long tears along the bank, drawing all around the valley

whose the arches of greenery, intertwining, gave the illusion of a big park,

sowing galore, on the pond, thousands and thousands of water

lilies whose rare and chosen species were coloured

all the tints of the prism.

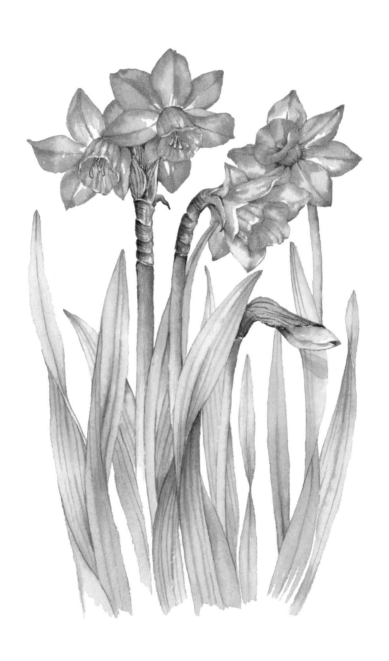

팬지

· *Pansy* ·

쌍떡잎식물 측막태좌목 제비꽃과의 한해살이풀 또는 두해살이풀

Monet

누구든 보고 이해할 수 있다면 그것을 할 수 있다.

One can do something if one can see and understand it.

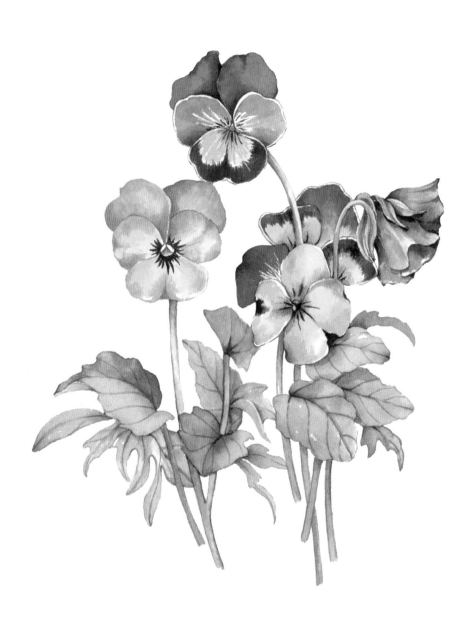

제라늄

· *Pelargonium* ·

쌍떡잎식물 쥐손이풀목 쥐손이풀과의 여러해살이풀

Monet

나는 새가 노래하는 것처럼 그리고 싶다.

I would like to paint the way a bird sings.

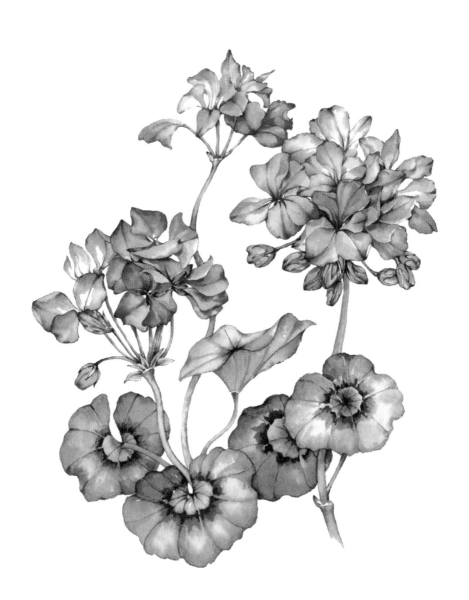

헬레보루스

· Helleborus ·

'크리스마스로즈'로 불리며 쌍떡잎식물 미나리아재비과 크리스마스로즈속

Monet

제랄드 반 데르 켐프

명장을 제대로 이해하려면

꽃이 만개한 성스러운 지베르니를 반드시 찾아봐야 한다.

그 영감의 원천이 무엇인지 알면

그가 아직도 우리 곁에 살아 있는 것 같은 기시감을 느낄 수 있다.

Gérald Van der Kemp

It is essential to make the pilgrimage to Giverny,

in this flowery sanctuary, in order to better understand the Master,

to better seize the origin of his inspiration and to imagine him

still alive with us.

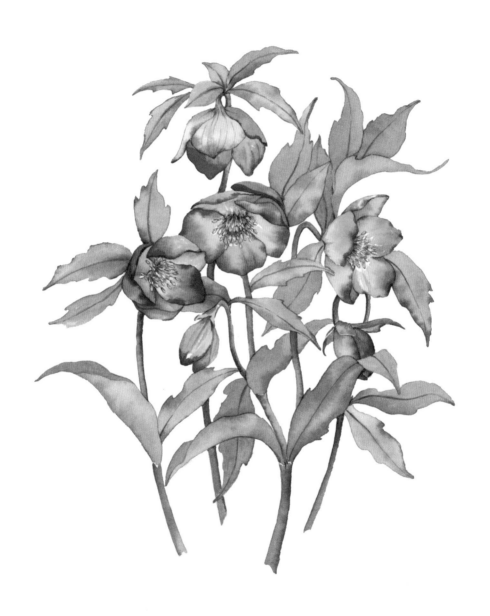

보라십자화

· *Dame's rocket* ·

꽃잎이 네 장인 십자화로 두해살이풀

Monet

풍경은 독립적인 존재가 아니다.

풍경은 매 순간 변화한다.

다채롭게 변화하는 빛과 공기…

대기는 풍경에 숨결을 불어넣는다.

풍경에 진정한 가치를 선물한다.

A landscape does not exist in its own right,

since its appearance changes at every moment,

but the surrounding atmosphere brings it to life

the light and the air which vary continually.

It is only the surrounding atmosphere

which gives subjects their true value.

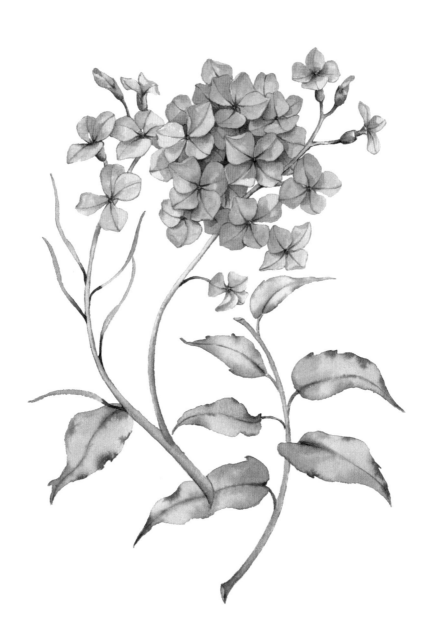

아이리스

· Iris ·

외떡잎식물 백합목 붓꽃과의 여러해살이풀

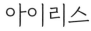

모네가 카유보트에게

친구여, 약속한 대로

월요일에 오는 것을 잊지 말게.

붓꽃이 활짝 피었는데 그 후로는 질 것 같네.

Monet to Caillebotte

My dear friend, don't forget to come Monday as agreed,
all my irises will be in bloom, later some will be over.

크라운 임패리얼

· *Fritillaria imperialis* ·

외떡잎식물 백합과

Monet

색채는 하루 종일 나를 따라다니는

집착이고, 기쁨이며, 고문이다.

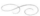

Color is my day-long obsession, joy and torment.

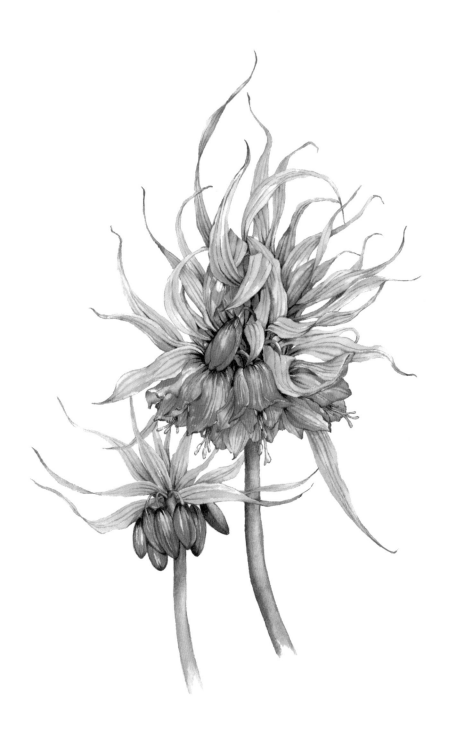

루피너스

· *Lupin* ·

쌍떡잎식물 이판화군 장미목 콩과의 루피너스속 식물

Monet

조르주 클레망소

그가 정원을 어떻게 가꿨는지 알 필요는 없다.

하지만 눈이 가리키는 대로 했기에

성공적으로 정원을 가꾼 것은 확실하다.

날마다 새로운 색을 가져오는 정원 덕분에

색에 대한 그의 열망이 채워질 수 있었다.

Georges Clemenceau

It is not necessary to know how he did his garden.

It is certain he did such as his eye ordered him successively,

as invited day by day, to satisfy his appetite of colours.

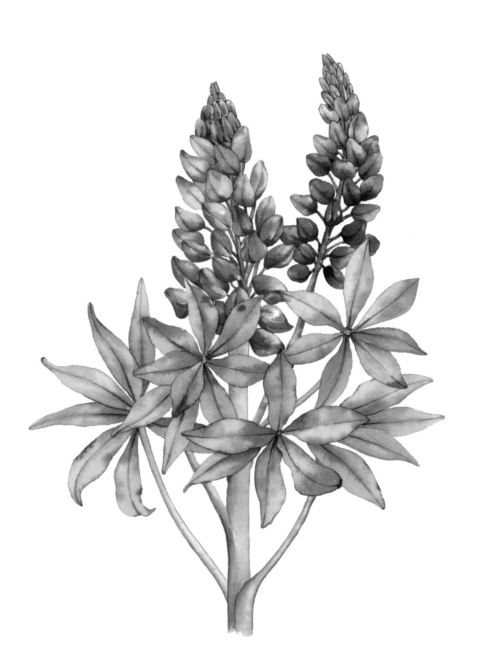

당아욱꽃

· Malva ·

쌍떡잎식물 아욱목 아욱과의 두해살이풀

Monet

내가 혼자서

나만의 인상을 따라갈 때

항상 좋은 그림이 나온다.

My work is always better when I am alone

and follow my own impressions.

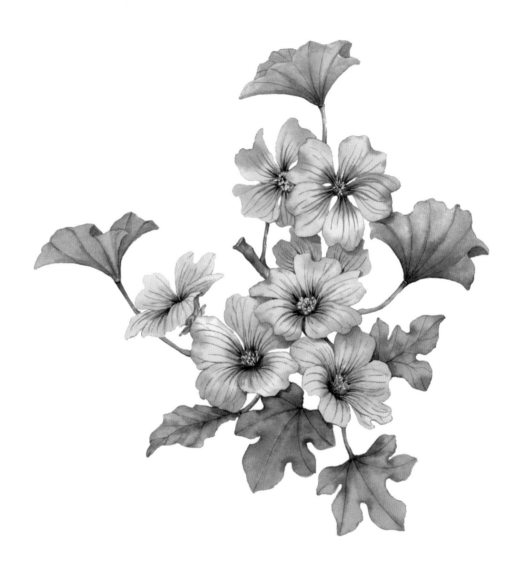

디기탈리스
· *Digitalis* ·

'폭스글러브(Foxglove)'라고 불리며 쌍떡잎식물 합판화군 통화식물목 현삼과의 여러해살이풀

Monet

나는 언론과 비평가의 의견을 멀리한다.

I despise the opinion of the press and the so-called critics.

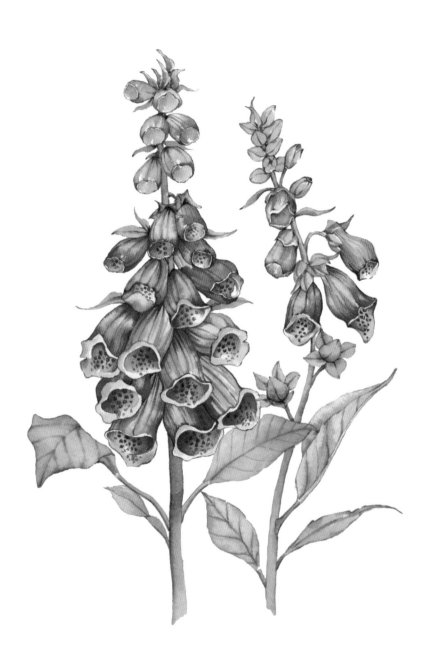

양귀비

· *Poppy* ·

양귀비목 양귀비과의 두해살이풀

Monet

모네가 모리스 조이앵에게

호쿠사이의 꽃 그림을 보고 저를 떠올려주셔서 감사합니다.
가장 중요한 양귀비꽃 그림에 대해서는 말씀해주지 않으셨네요.
저는 호쿠사이의 붓꽃, 국화, 모란, 나팔꽃 그림을
가지고 있습니다.

Monet to Maurice Joyant

Thank you for thinking of me for Hokusai's flowers.
You're not talking to me about poppies,
and that's the important thing,
because I already have irises, chrysanthemums,
peonies and morning glory.

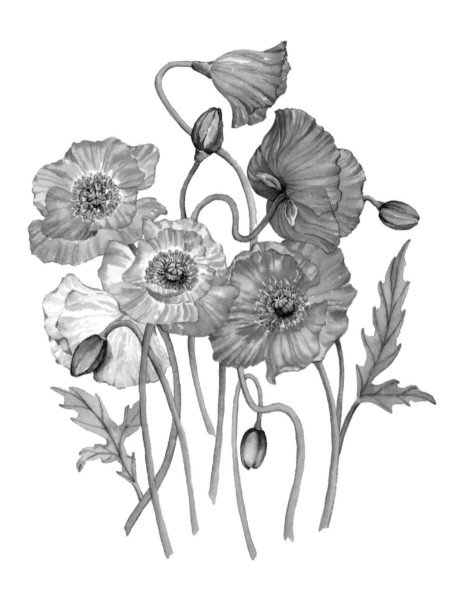

작약

· *Peony* ·

쌍떡잎식물 작약과 작약속의 여러해살이풀

Monet

마침내 나의 눈은 열렸고
진정으로 자연을 이해하게 되었다.
나는 자연을 사랑하는 법을 배웠다.

Eventually, my eyes were opened,
and I really understood nature.
I learned to love at the same time.

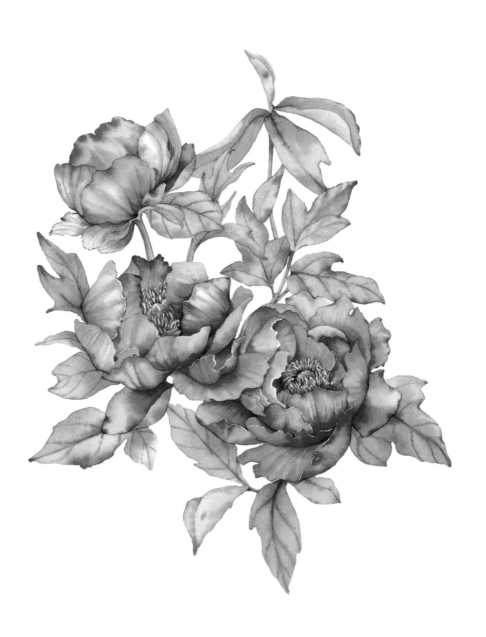

Giverny, Monet's Garden

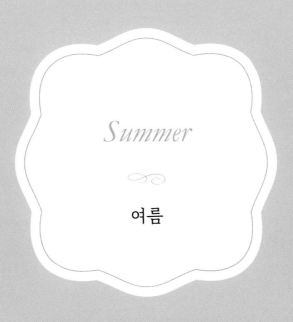

Summer

여름

아가판서스

· Agapanthus ·

외떡잎식물 백합과의 구근초

Monet

조르주 클레망소

모네의 정원은 그의 작품 중에서도 월등하다.

자연과 빛이 화폭에 그대로 녹아드는 매력이 드러난다.

Georges Clemenceau

Monet's garden counts among his works,

creating the charm of an adaption of nature

to the painter's artwork and light.

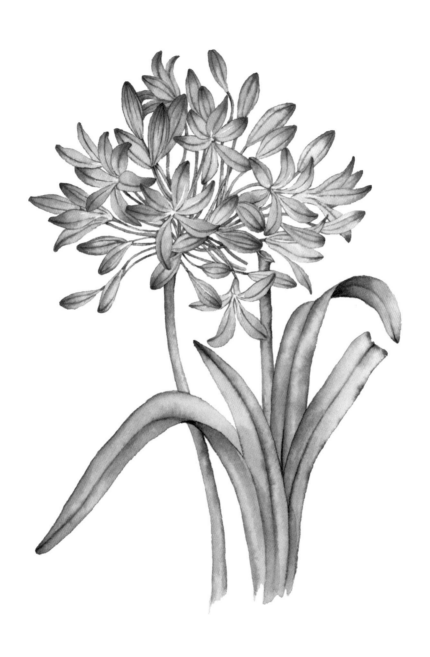

캐모마일

· Anthemis ·

쌍떡잎식물 초롱꽃목 국화과의 여러해살이풀

Monet

인상, 나는 그것을 확신했다.

내가 그런 인상을 받았으므로,

내가 받은 인상이 있다고 말했을 따름이다.

얼마나 자유롭고 얼마나 단순한 일인가!

Impression, I was certain of it.

I was just telling myself that,

since I was impressed,

there had to be some impression in it and what freedom,

what ease of workmanship!

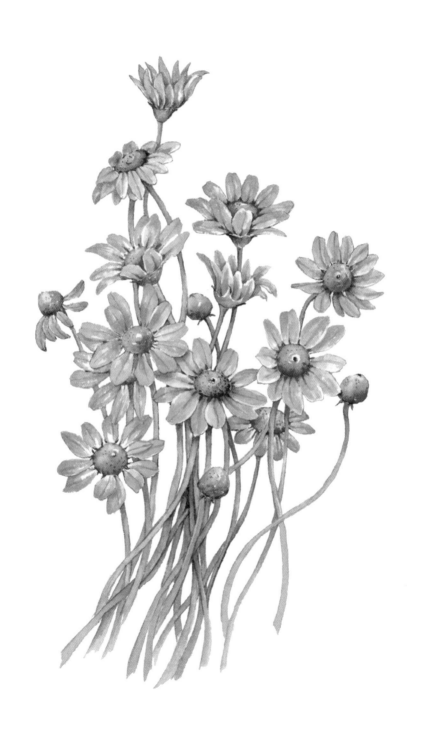

클레마티스

· Clematis ·

쌍떡잎식물 미나리아재비목 미나리아재비과 으아리속의 총칭

Monet

나는 평생 그림을 그렸다.

해마다, 온종일,

프랑스의 파리부터 바다까지,

아르장퇴유, 푸아시, 베퇴유, 지베르니, 루앙, 르아브르를.

∞

I have painted it all my life,

at all hours of the day, at all times of the year,

from Paris to the sea,

Argenteuil, Poissy, Vétheuil, Giverny, Rouen, Le Havre.

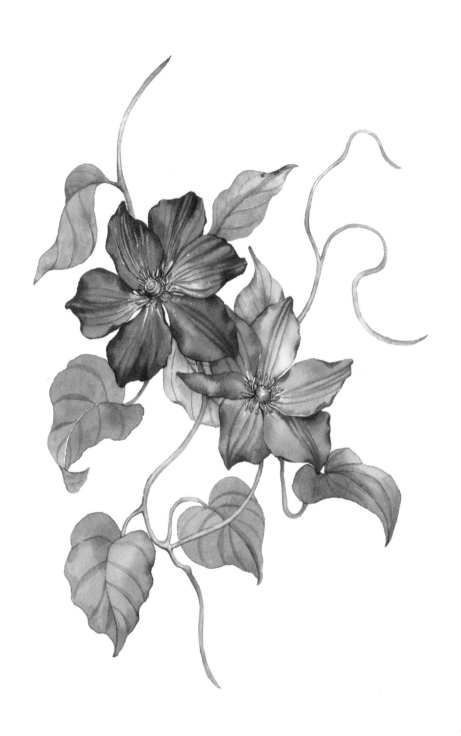

풍접초

· Cleomes ·

쌍떡잎식물 양귀비목 풍접초과의 한해살이풀

Monet

그림을 그리려고 밖으로 나갈 때는 잊어버려라.

나무, 집, 들판, 그 무엇이든 이전의 생각은 머릿속에서 지워라.

그저 이곳은 파란 정사각이고, 길쭉한 분홍이며, 한 줄기 노랑이다.

그리고 당신의 눈에 보이는 대로 정확한 색과 모양을 그려라.

When you go out to paint,

try to forget what objects you have before you,

a tree, a house, a field or whatever.

Merely think, here is a little square of blue,

here an oblong of pink, here a streak of yellow,

and paint it just as it looks to you, the exact color and shape.

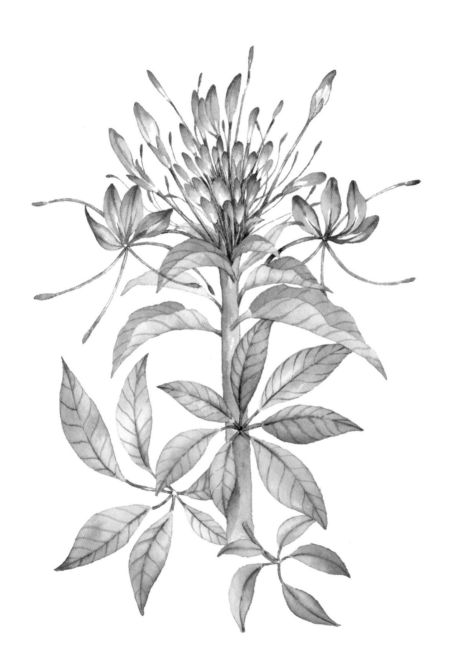

담배꽃

· *Nicotiana tabacum* ·

쌍떡잎식물 통화식물목 가지과의 한해살이풀

조르주 클레망소

모네는 파리 라피테 가에서 태어났다고 내가 말한 것은

그곳이 화랑의 거리이며 숙명을 나타내는

결정적인 징조라는 것을 말하기 위함이었으나,

사실 그것은 모네의 운명을 바꾼 큰 사건이 아니다.

(뒤에서 계속)

Georges Clemenceau

When I say that Claude Monet was born in Paris, rue Laffite,

that is to say in the art dealers' district

– an eventual sign of a predestination,

it would not make much difference.

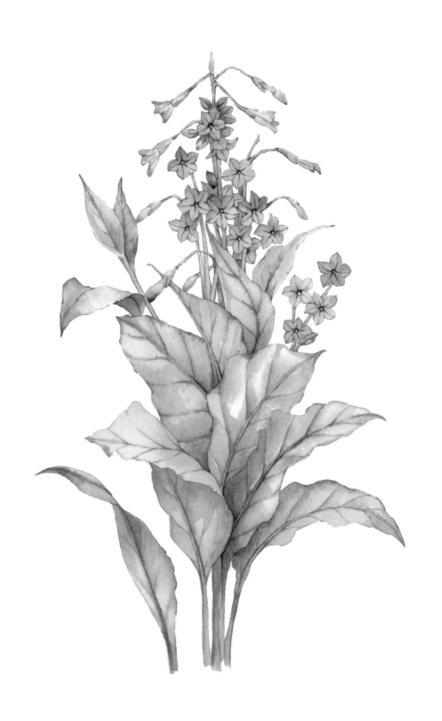

글라디올러스

· Gladiolus ·

외떡잎식물 백합목 붓꽃과의 여러해살이풀

Monet

조르주 클레망소

하지만 모네가 르아브르 지방에서

젊은 시절을 보냈다는 것을 덧붙인다면 다른 얘기가 된다.

해변에서 마주하는 요동치는 바다와

광활하게 펼쳐진 하늘에서 비추는 수시로 변하는 빛과

사랑에 빠졌기에 그는 파도와 바람이 그려내는 갖가지 음영과 톤으로

광란의 묘기를 부리는 대기에도 익숙한 눈을 갖게 된 것이다.

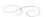

Georges Clemenceau

But, if I add he spent his youth in Le Havre, and there,

fell in love with the ever-changing light which the tumultuous ocean

on the cost receives from the wide open skies,

maybe, it would explain this familiarity of the eye

with the luminous gymnastics of a distraught atmosphere

which throw all shades of all tones to the wastage of waves and winds.

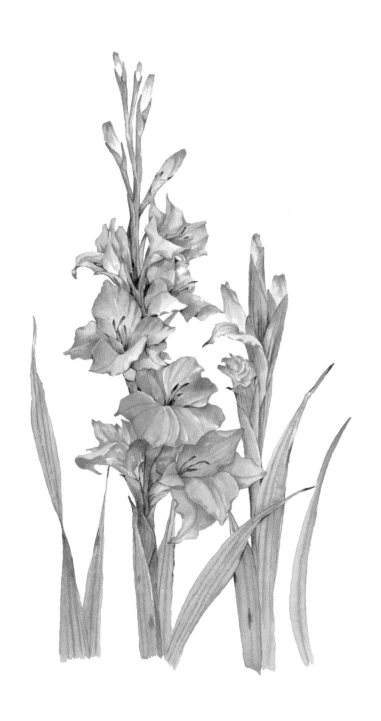

원추리

· Daylily ·

외떡잎식물 백합목 백합과의 여러해살이풀

Monet

물 없이는 수련이 살 수 없듯이
예술 없이는 나도 살 수 없다.

∞

Without the water the lilies cannot live,

as I am without art.

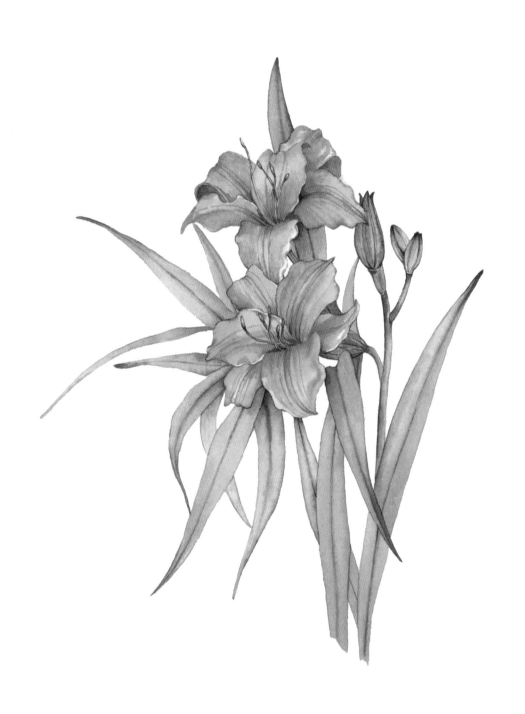

금계국

· *Coreopsis* ·

쌍떡잎식물 초롱꽃목 국화과의 한해살이풀 또는 두해살이풀

Monet

루이 질레

한여름, 당신은 모네를 봤어야 했다.

화려함과 찬란함 그 자체로 눈부신 정원에서

그가 정부에게 왕처럼 군림하는 소극을 봤어야 했다.

∽◦∾

Louis Gillet

It's in summer, you had to see him,

in this wonderful garden which was his luxury and his glory,

and for which he did follies as a king for a mistress.

캄파눌라
· *Canterbury bell* ·

쌍떡잎식물 초롱꽃목 초롱꽃과의 한 속

Monet

산의 큰 줄기와 바다는 감탄을 자아낸다.

이국적인 식물을 차치하고

몬테카를로는 모든 해안 중에서 가장 아름답다.

그곳이 주는 모티브는 더욱 완벽하고

그림 같아서 그리기는 오히려 더 쉽다.

There, the grand lines of mountain and sea are admirable,

and apart from the exotic vegetation that is here,

Monte Carlo is certainly the most beautiful spot of the entire coast:

the motifs there are more complete, more picturelike,

and consequently easier to execute.

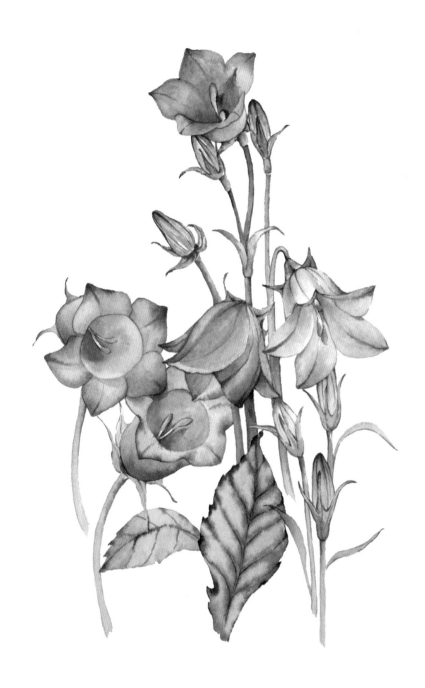

루드베키아

· Rudbeckia ·

쌍떡잎식물 초롱꽃목 국화과의 한 속

Monet

에트르타는 점점 더 굉장한 곳이 되고 있다.

바로 지금이 그 순간이다.

근사한 보트로 가득한 해변, 최고의 순간,

내가 이 모든 것을 더 잘 그려내지 못해 화가 날 뿐이다.

나는 나의 두 손과 수백 개의 캔버스가 필요하다.

∽

Etretat is becoming more and more amazing.

Now is the real moment:

the beach with all its fine boats; it is superb,

and I am enraged not to be more skillful in rendering all this.

I would need two hands and hundreds of canvases.

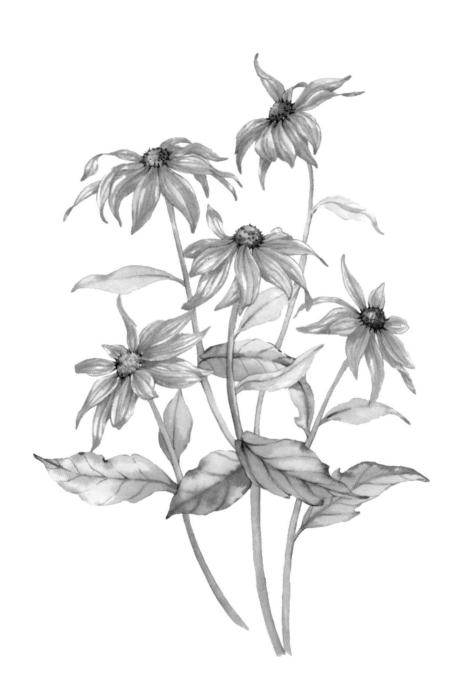

헬리오트로프

· Heliotrope ·

쌍떡잎식물 초롱꽃과 한해살이풀

Monet

나는 햇빛과 힘들게 분투하고 있다.

이 얼마나 멋진 햇빛인가!

이곳은 마치 금과 보석으로 그려야 할 것만 같다.

정말 멋진 곳이다.

I wear myself out and struggle with the sun.

And what a sun here!

It would be necessary to paint here

with gold and gemstones.

It is wonderful.

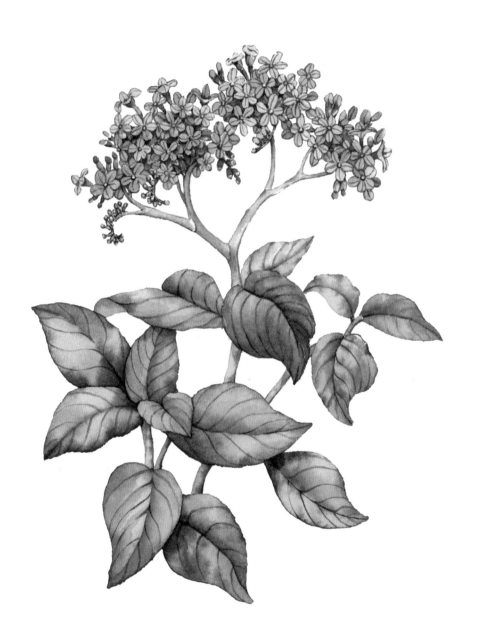

장미

• *Rose* •

장미과 장미속에 속하는 식물의 총칭

Monet

모네가 베르냉죈에게

드디어 당신에게 장미 재배자의 주소와
당신이 찬사를 보낸 장미의 이름을 알려줄 기회가 생겼습니다.
집 앞을 감싸고 올라오던 장미의 이름은 '크림슨 램블러',
줄기에 있던 것은 '뷔르고'입니다.

Monet to Bernheim-Jeune

I take this opportunity to give you
the address of the rose grower and also the name of the rose bushes
that you admired:
the one climbing in front of the house;
Crimson Rambler, and the one on stem: Virago.

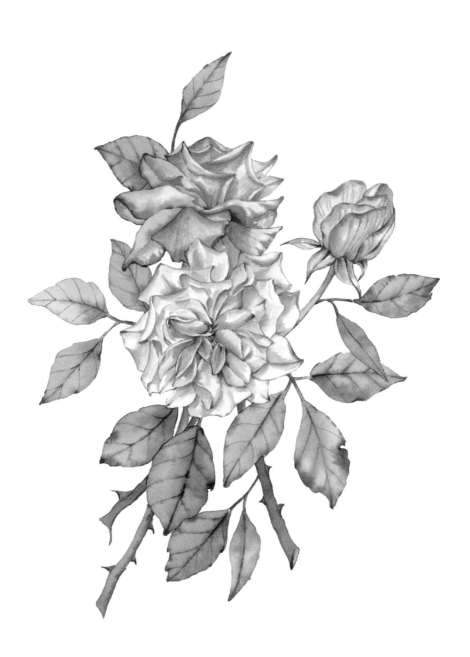

수련

· Water lily ·

쌍떡잎식물 수련목 수련과 수련속 식물의 총칭

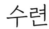

내가 수련을 이해하기까지는 시간이 걸렸다.

내가 수련을 심었던 것은 기르는 재미 때문이었지,

그림을 그릴 생각은 하지도 않았다.

It took me time to understand my waterlilies.

I had planted them for the pleasure of it;

I grew them without ever thinking of painting them.

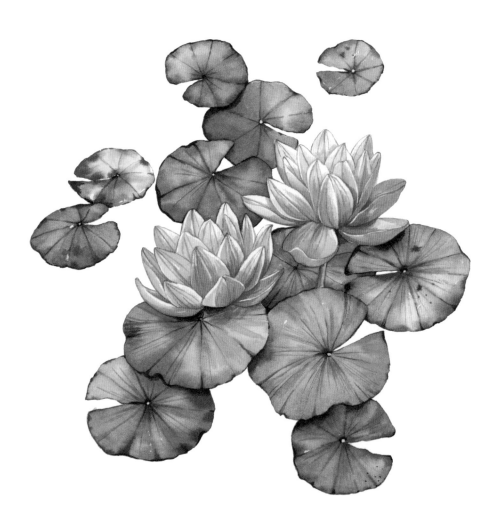

서양물봉선
· *Impatiens* ·

쌍떡잎식물 이판화군 무환자나무목 봉선화과의 한해살이풀

Monet

내 소망은 언제나 자연 속에서

조용히 사는 것이다.

∽◦◦◦∽

My wish is to stay always like this,

living quietly in a corner of nature.

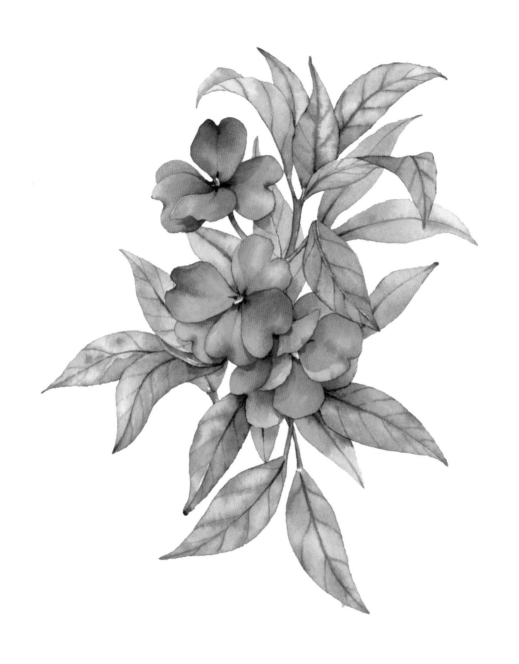

버베나

· *Verbena* ·

쌍떡잎식물 통화식물목 마편초과의 한 속

Monet

바다를 보는 것은 특별한 일이다.

얼마나 장관인가!

바다는 너무 자기 멋대로여서

과연 다시 잠잠해질지 의심스러울 정도다.

It is extraordinary to see the sea;

what a spectacle!

She is so unfettered that one wonders

whether it is possible that she again become calm.

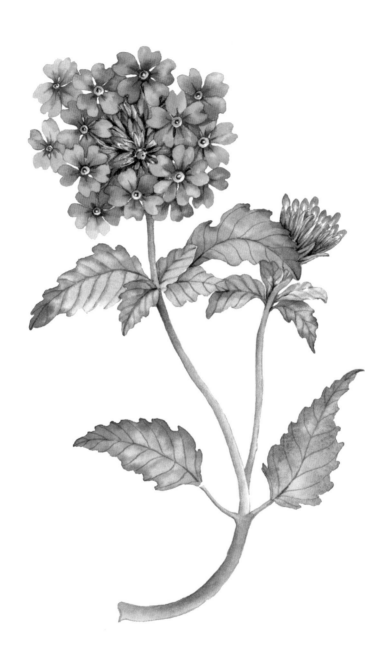

접시꽃

· *Hollyhock* ·

쌍떡잎식물 아욱목 아욱과

Monet

바다 풍경 그림 중

해변의 여러 인물과 소형의 돛들로 뒤덮인 외항이 있는

르아브르의 요트 경기를 작업 중이다.

∞◡

Among the seascapes, I am doing the regattas of Le Havre
with many figures on the beach and the outer harbor
covered with small sails.

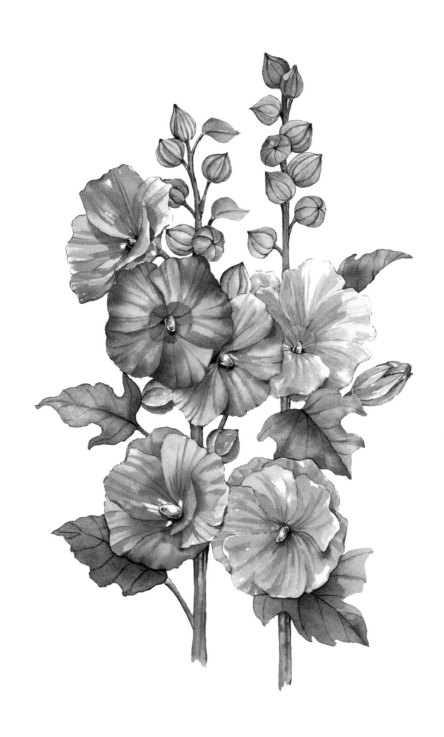

아미초

• Ammi visnaga •

'레이스플라워'라고 불리며 쌍떡잎식물 미나리과의 한해살이풀

Monet

날씨가 심하게 나쁘거나

배가 고기를 잡으러 나갈 때

나는 해변에서 시간을 보냈다.

I pass my time in the open air on the beach

when it is really heavy weather

or when the boats go out fishing.

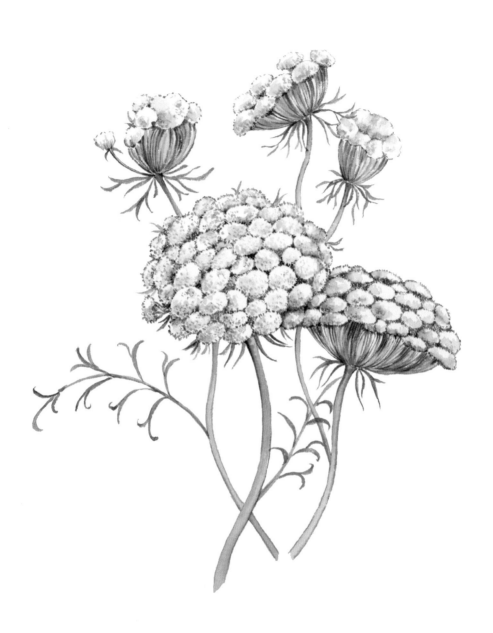

아부틸론(어저귀)

· *Abutilon pictum* ·

쌍떡잎식물 아욱목 아욱과의 한해살이풀

Monet

드디어 지베르니의 태양과 같이

멋진 태양이 뜬 아름다운 날이다.

덕분에 나는 쉬지 않고 일했다.

요즘 바닷물의 조수는

내게 필요한 몇 개의 모티브와 딱 맞다.

그 덕분에 힘이 좀 난다.

Finally here is a beautiful day, a superb sun like at Giverny.

So I worked without stopping,

for the tide at this moment is just as I need it for several motifs.

This has bucked me up a bit.

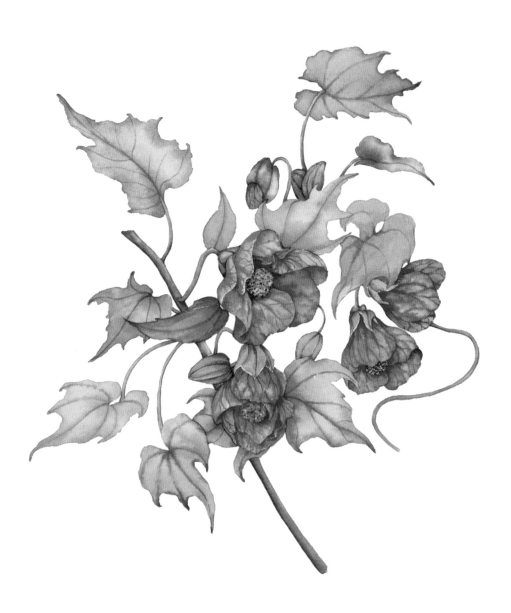

천일홍

· Globe amaranth ·

쌍떡잎식물 이판화군 중심자목 비름과의 한해살이풀

Monet

요정이 나올 것 같은 곳에 자리를 잡았다.

어디부터 둘러봐야 할지 모르겠다.

모든 것이 훌륭해서 다 해보고 싶다.

시험해봐야 할 것이 있어서 물감을 다 써버리고 낭비했다.

❧

I am installed in a fairylike place.

I do not know where to poke my head;

everything is superb, and I would like to do everything,

so I use up and squander lots of color,

for there are trials to be made.

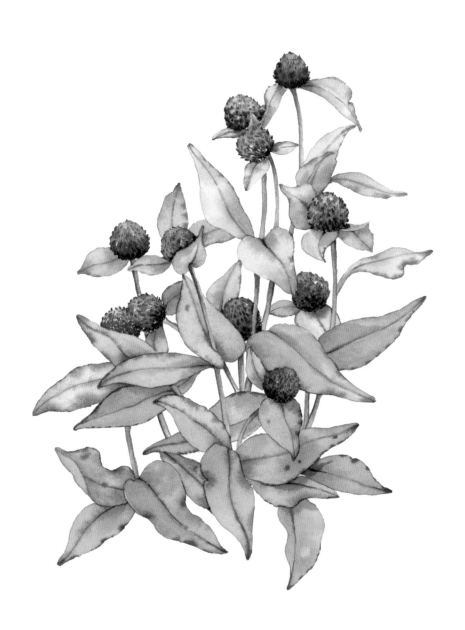

메꽃

· Ipomoea ·

쌍떡잎식물 통화식물목 메꽃과의 덩굴성 여러해살이풀

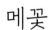

방법은 관찰과 성찰의 힘에서 찾을 수 있다.

그러므로 우리는 끊임없이 파고들며 탐구해야 한다.

❧

It's on the strength of observation and reflection

that one finds a way.

So we must dig and delve unceasingly.

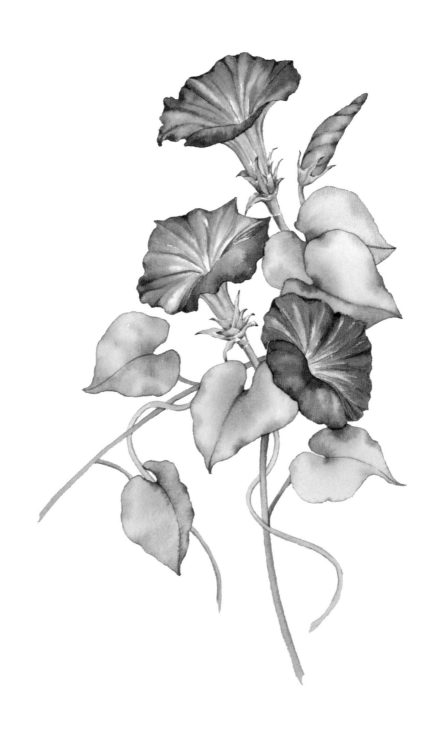

수국
· Hydrangea ·
범의귀과의 낙엽관목

Monet

사람들은 그림에 대해 논쟁을 하고
그림을 이해한 듯 보이려고 하지만,
사실 필요한 건 그림에 대한 '사랑'뿐이다.

People discuss my art and pretend to understand
as if it were necessary to understand,
when it's simply necessary to love.

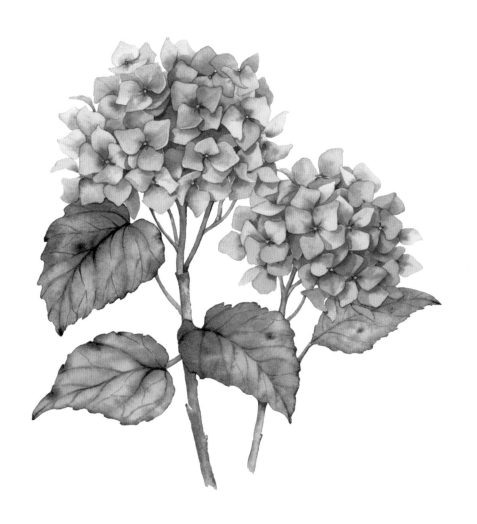

하이페리쿰

· *Hypericum* ·

쌍떡잎식물 물레나물과 물레나무속

Monet

조르주 클레망소

작업실은 야외로 확장되어 사방은 온통

다채로운 색으로 물들었기에 눈길 둘 곳이 많아 바쁘다.

이런 활기에 대한 욕구를 채우며 눈이 벌게지더라도

즐거움은 사라지는 법이 없다.

∞

Georges Clemenceau

An extension of his studio outdoors,

with colour palettes profusely widespread on all sides for gymnastics

of the eye, through appetite for vibration for

which a feverish retina awaits never appeased joys.

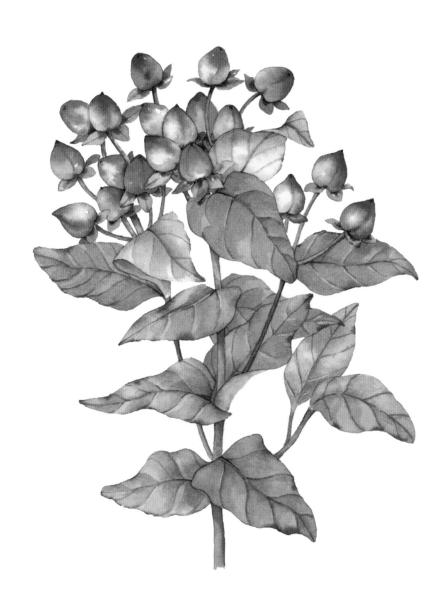

Giverny, Monet's Garden

Autumn

가을

칸나

· *Canna* ·

외떡잎식물 홍초목 홍초과 홍초속 식물의 총칭

Monet

모네가 조르주 베른하임과 르네 김펠에게

여러분, 저는 그림을 그리는 동안에는
누군가를 만나지 않습니다.
그림을 그리는 동안 방해를 받으면
영감을 잃게 되기 때문입니다.
그럼 저는 실패하고 맙니다.
이해하기 쉽게 말씀드리면 저는 그림을 그리는 동안
색채를 쫓고 있습니다.

Monet to Georges Bernheim and René Gimpel

Ah gentlemen, I don't receive people when I work,
no I don't. When I work, if I am interrupted,
I lose all inspiration, I am lost.
You understand easily, I am chasing a band of colour.

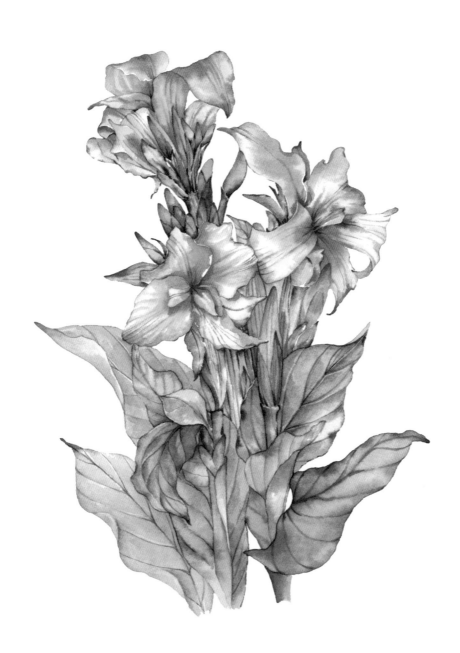

대상화

· Japanese anemone ·

쌍떡잎식물 이판화군 미나리아재비목 미나리아재비과의 여러해살이풀

Monet

모네가 알리스에게

이렇게 좋은 날씨에 지베르니를 떠올리면서

그곳에 있는 당신을 얼마나 부러워하는지

당신은 상상조차 할 수 없을 겁니다.

여기서 나는 갇힌 몸이에요.

현실은 몹시 지쳐 있지만 계속 가야 합니다.

너무 고통스럽지만 열중해서 작업을 하고 있어요.

Monet to Alice

How I think about Giverny with this beautiful weather

and I am envious of you being there,

you cannot have an idea: but I am a prisoner,

and I must keep going, although in reality I am almost exhausted,

it's killing me and I work feverishly.

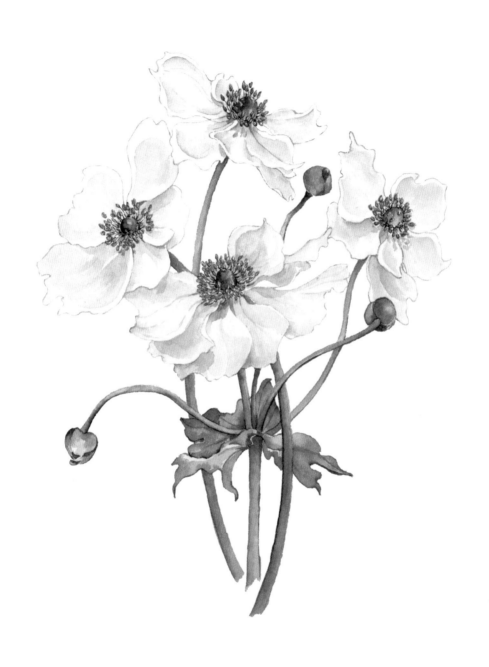

달리아

· Dahlia ·

쌍떡잎식물 초롱꽃목 국화과의 여러해살이풀

Monet

마르셀 프루스트

모네의 정원은 꽃으로 가득한 오래된 정원이라기보다는

색을 사랑하는 화가의 정원이다.

여러 가지 꽃이 함께 있지만 자연적으로 난 것이 아니고

같은 시기에 만개하여 서로 어울리는 톤과 색으로 조화를 이루어

파란색과 분홍색의 무한에 가까운 다채로움을

표현하고자 했기 때문이다.

Marcel Proust

A garden which could be less an old flower garden

than a colourist garden, so to speak.

Flowers displayed together but not as nature

because they were sown so that only flowering at the same time

as matching shades, harmonized to the infinite

in all ranges of blue or pink.

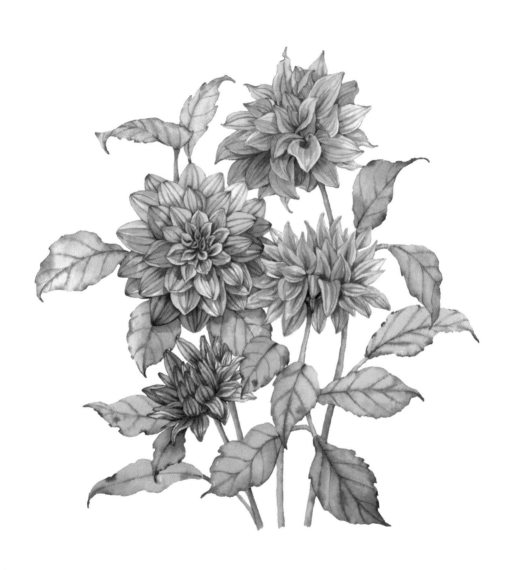

백일홍

· Zinnia ·

쌍떡잎식물 초롱꽃목 국화과의 한해살이풀

내 마음을 깨어 있게 하는 것은
'다채로운 침묵'이다.

What keeps my heart awake is colorful silence.

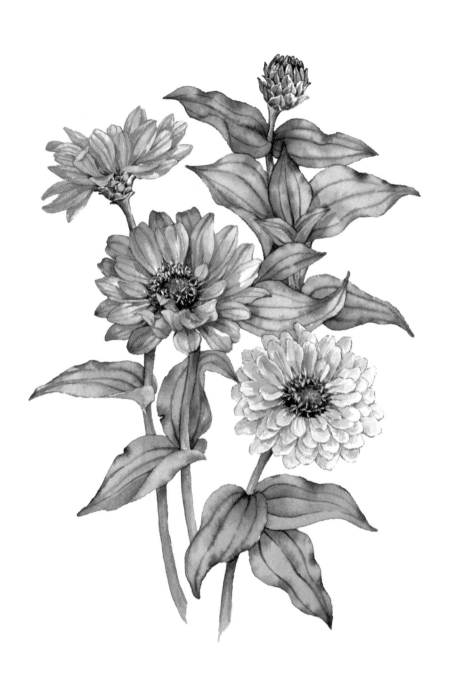

해바라기

· *Sunflower* ·

쌍떡잎식물 초롱꽃목 국화과의 한해살이풀

Monet

세상이 정말로 그렇게 보인다면

나는 더 이상 그림을 그리지 않을 것이다.

If the world really looks like that

I will paint no more!

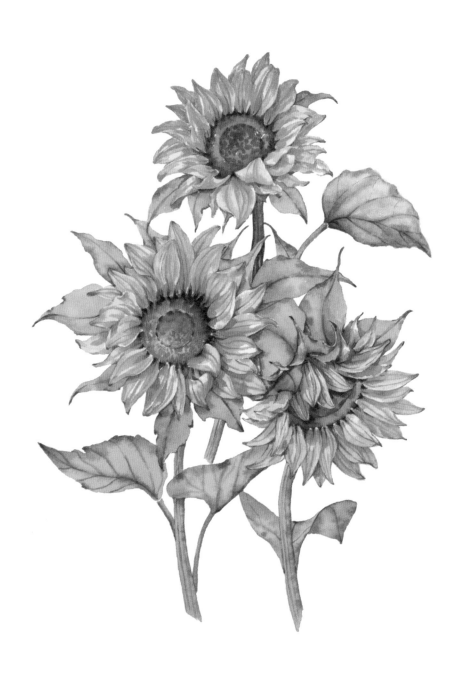

코스모스

· Cosmos ·

초롱꽃목 국화과의 한해살이풀

Monet

모네가 가스통 베른하임 쥐느에게

제가 지금 어떤 상태인지 당신은 잘 알고 있을 겁니다.

그림을 그리고 있지만 시력이 안 좋아져서 쉽지는 않습니다.

정원을 돌보는 일은 여전히 매진하고 있습니다.

정원은 제게 기쁨을 안겨줍니다.

이렇게 아름다운 날들 속에서 기쁨에 넘쳐 자연을 경외합니다.

그래서 한순간도 지루할 틈이 없습니다.

Monet to Gaston Bernheim-Jeune

What I am becoming, you can well imagine: I am working
and not without difficulty, because my sight diminishes each day and,
also, I look after my garden a lot:
this brings me pleasure, and, with the beautiful days
we have had, I am over-enjoyed and admire Nature:
with this, we never have time to be bored.

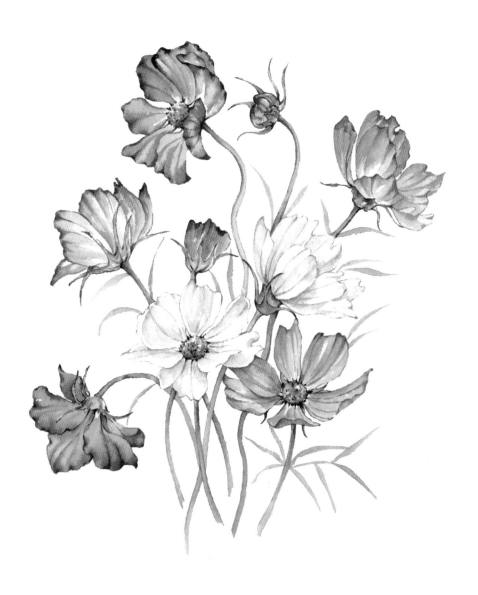

히비스커스

· *Hibiscus* ·

쌍떡잎식물 아욱목 아욱과 무궁화속에 속한 식물의 총칭

모티브의 핵심은 물을 비추는 것으로

그 모양은 매 순간 변한다.

The essence of the motif is the mirror of water,

whose appearance alters at every moment.

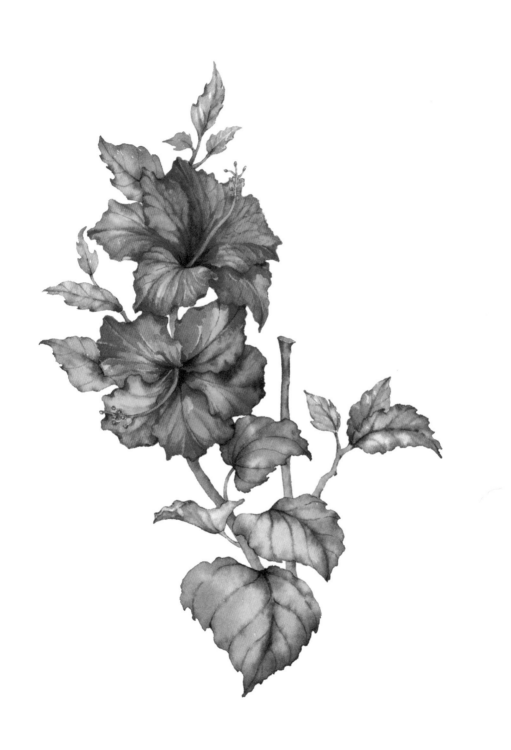

세이지
· *Sage* ·

쌍떡잎식물 통화식물목 꿀풀과의 여러해살이풀

Monet

나는 자연을 이해하지 못하면서도 자연을 추구한다.

I am following Nature without being able to grasp her.

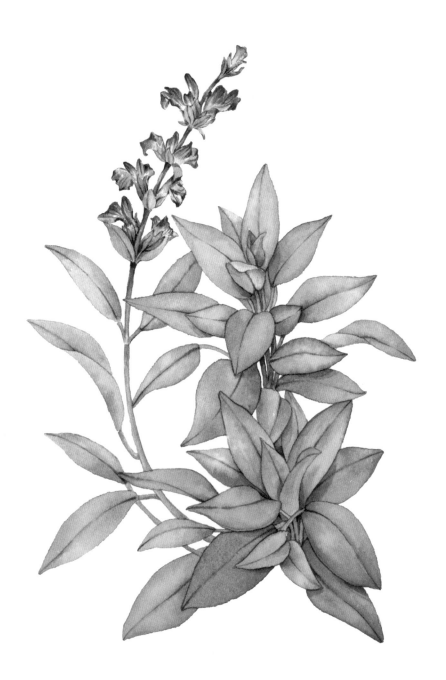

수레국화

· *Cornflower* ·

쌍떡잎식물 초롱꽃목 국화과의 한해살이풀 또는 두해살이풀

Monet

나는 수채화를 그릴 것이다.

아름답고 푸른 수채화를.

I will do water – beautiful, blue water.

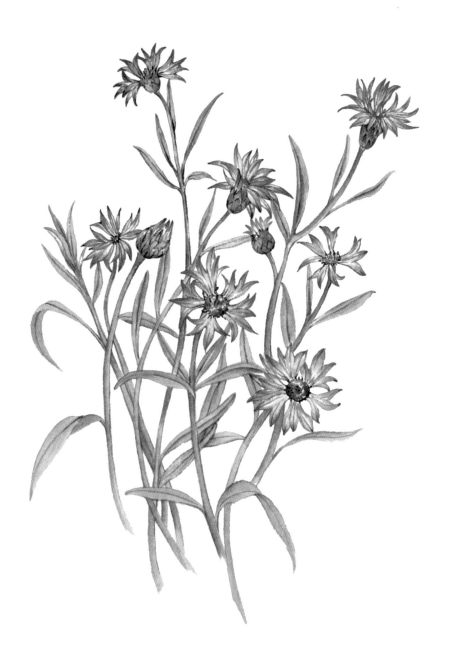

국화

· *Chrysanthemum* ·

초롱꽃목 국화과의 여러해살이풀

Monet

모네가 알리스에게

정원은 어떤가요?

아직도 꽃이 피어 있나요?

내가 지베르니에 돌아갈 때도 국화가 피어 있길 바라요.

서리가 내리면 아름다운 국화 꽃다발을 만들 수 있을 거예요.

Monet to Alice

And the garden?

Are there still flowers?

I really hope there will still be chrysanthemums when I come back.

If there is a risk of frost, make nice bouquets.

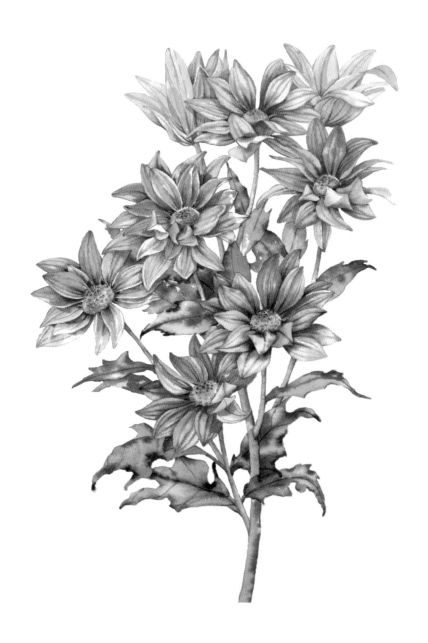

아마란스

· *Amaranth* ·

쌍떡잎식물 중심자목 비름과의 한 속

Monet

나는 불행하다고 느꼈던 젊은 시절에
정원 가꾸는 일을 배웠다.
아마도 나는 꽃 덕분에 화가가 된 것 같다.

∞

Gardening was something I learned
in my youth when I was unhappy.
I perhaps owe having become a painter to flowers.

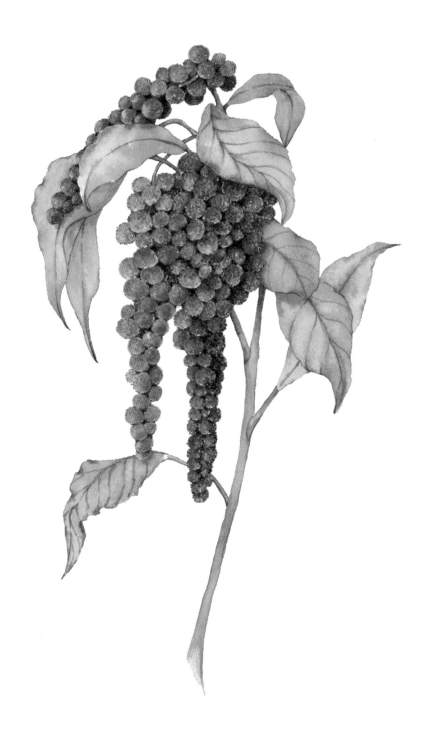

로즈마리

· *Rosemary* ·

쌍떡잎식물 통화식물목 꿀풀과의 상록관목

Monet

그림의 대상은 부차적인 것이다.

내가 그림으로 재현하려고 하는 것은

대상과 나 사이에 있는 '무언가'이다.

The subject is something secondary,

what I want to reproduce,

is what lies between the subject and myself.

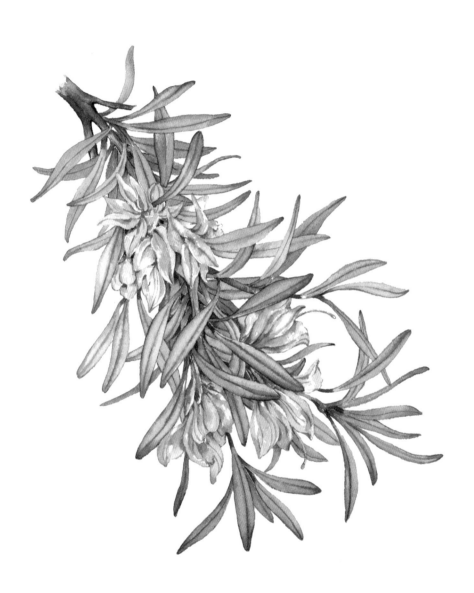

콜키쿰

· *Colchicum* ·

외떡잎식물 백합목 백합과 여러해살이풀

Monet

우리는 모두 함께 정원을 돌봤다.

나는 직접 흙을 파고, 꽃과 나무를 심고, 풀을 뽑았다.

저녁이 되면 아이들은 정원에 물을 주었다.

상황이 점점 더 좋아져서 나는 더 많은 일을 했다.

We all took to gardening; I dug, planted, weeded myself;

in the evening, the children watered.

As the situation got better, I did more and more.

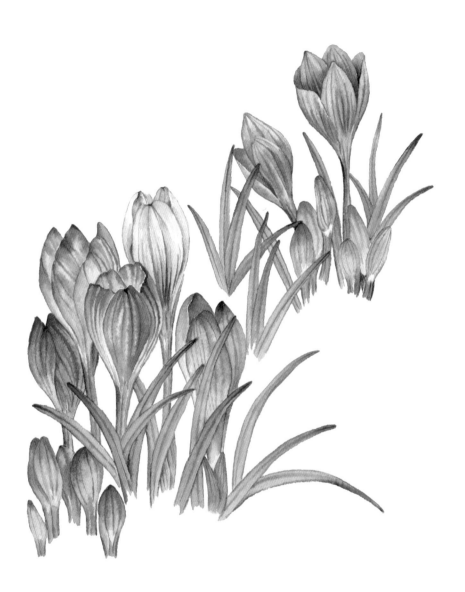

뻐꾹나리
· *Toad lily* ·

외떡잎식물 백합목 백합과의 여러해살이풀

Monet

나는 화실을 가진 적이 없다.

그림을 그릴 때 왜 화실 안에

스스로를 가둬야 하는지 모르겠다.

연필로 그릴 때는 좋겠지만 색칠을 할 때는 아니다.

I have never had a studio,

and I do not understand shutting oneself up in a room.

To draw, yes; to paint, no.

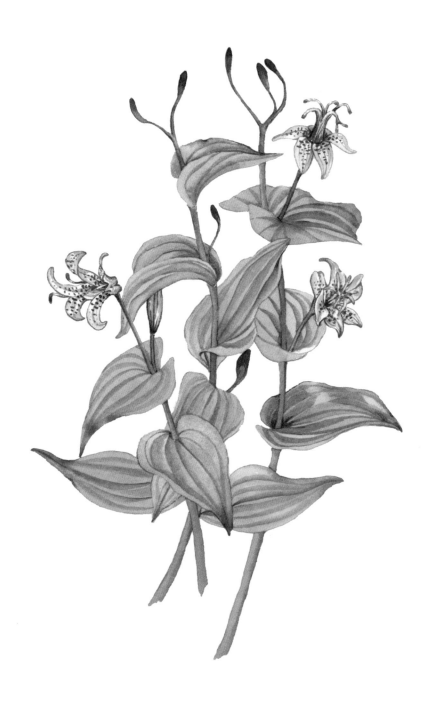

프랑스국화

· *Ox-eye daisy* ·

쌍떡잎식물 국화과 여러해살이풀

Monet

모네가 알리스에게

날씨가 쌀쌀해졌어요.

유진에게 티그리디아 꽃과 다른 꽃들을 보호할 수 있도록

커버를 덮어달라고 해야 해요.

특히 달이 뜰 때 유진은 서리가 내리는 것을 걱정했어요.

폭우나 우박이 쏟아지면 (어제 이곳에 우박이 내렸어요)

온실 커버를 내리라고 조언해주세요.

Monet to Alice

The weather has turned much cooler,

and you must recommend to Eugène to cover the tigridias

and other things that he knows;

particularly with the moon, he was afraid of frost.

Advise him too, in case of heavy showers and hail

(there were some here yesterday),

to pull down the greenhouse covers yesterday.

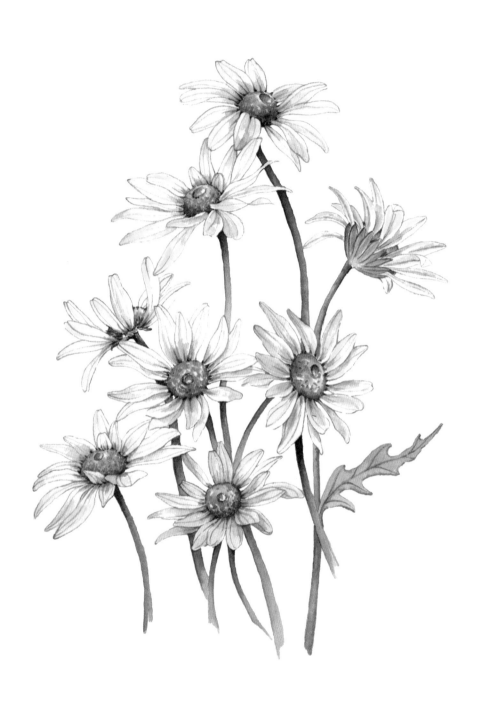

베고니아

· *Begonia* ·

쌍떡잎식물 제비꽃목 베고니아과의 한해살이풀

Monet

나는 오랫동안 더 나은 날을 꿈꿨지만
오늘 나는 모든 희망을 버려야 한다.
불쌍한 아내는 점점 더 고통을 받고 있다.
더 이상 약해지기도 어려울 정도다.

For a long time, I have hoped for better days,
but alas, today it is necessary for me to lose all hope.
My poor wife suffers more and more.
I do not think it is possible to be any weaker.

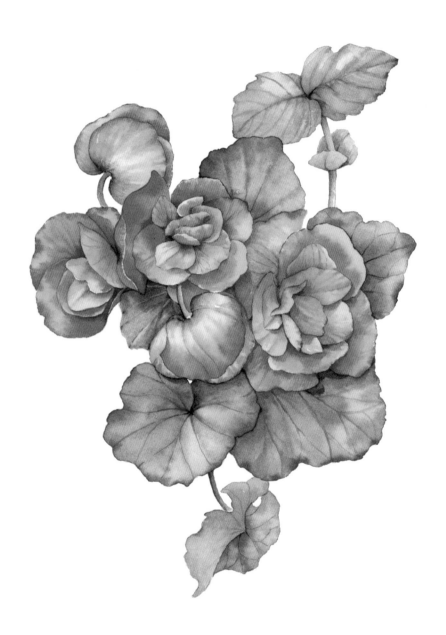

마리골드

· *Marigold* ·

쌍떡잎식물 합판화군 초롱꽃목 국화과의 한해살이풀

Monet

내 꿈은 대강 스케치 작업을 했던
라그르누예르를 그리는 것이다.
그러나 이것은 꿈일 뿐이다.
이곳에 두 달째 머무르고 있는 르누아르 역시
이 그림을 그리고 싶어 한다.

I do have a dream, a painting, the baths of La Grenouillere
for which I've done a few bad rough sketches,
but it is a dream.
Renoir, who has just spent two months here,
also wants to do this painting.

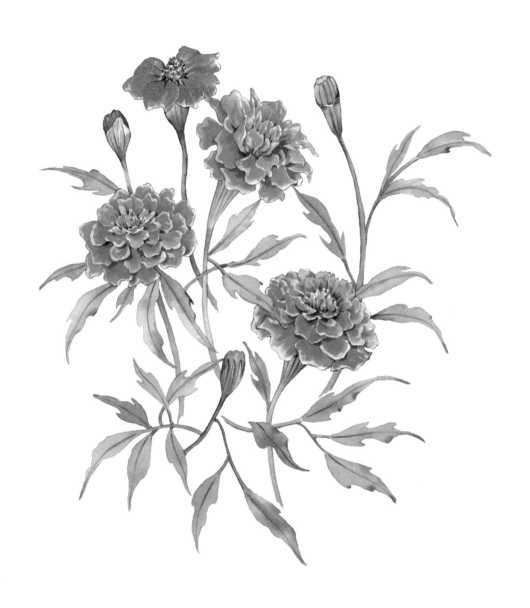

한련화

· *Nasturtium* ·

쌍떡잎식물 쥐손이풀목 한련과의 덩굴성 한해살이풀

매일 나는 더욱 아름다운 것들을 발견하게 된다.

아름다움에 매료당한 나는 모든 것을 그리고 싶어진다.

그런 생각으로 내 머릿속은 터질 것만 같다.

Every day I discover even more beautiful things.

It is intoxicating me, and I want to paint it all.

My head is bursting.

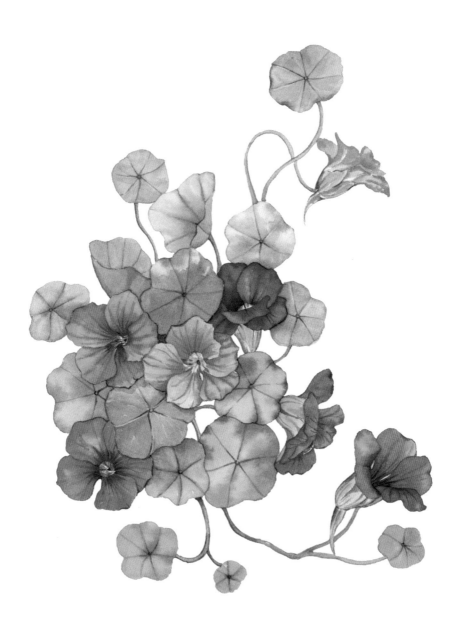

돼지감자꽃

· Jerusalem artichoke ·

'뚱딴지꽃'이라고 불리며 쌍떡잎식물 국화과의 여러해살이풀

Monet

살면 살수록 내가 아는 것이

거의 없다는 점을

더 후회하게 된다.

The more I live,

the more I regret how little I know.

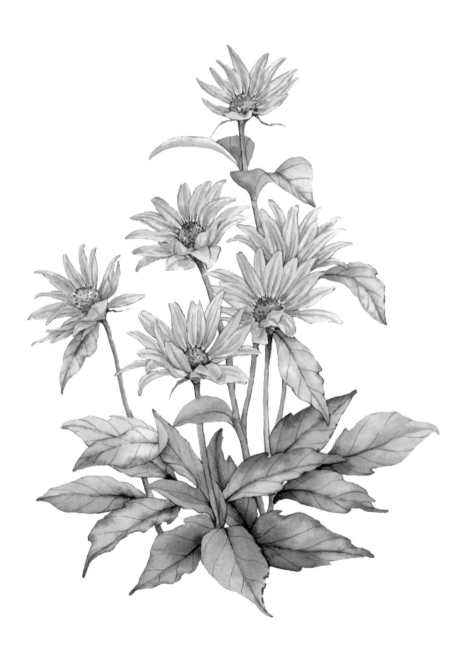

쑥국화

· *Tansy* ·

쌍떡잎식물 초롱꽃목 국화과의 여러해살이풀

Monet

나는 아이였을 때도 결코 규칙을 어긴 적이 없다.

Never, even as a child, would I bend to a rule.

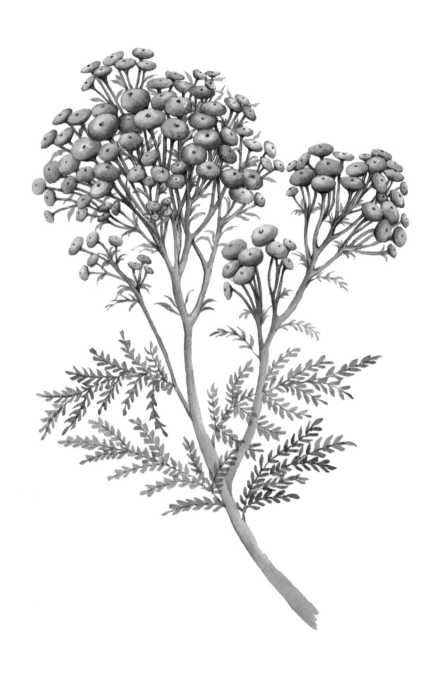

Giverny, Monet's Garden

Giverny's Tree

나무

대나무

· *Bamboo* ·

대과에 속하는 상록성 목본

가장 고상한 즐거움은 '이해의 기쁨'이다.

The noblest pleasure is the joy of understanding.

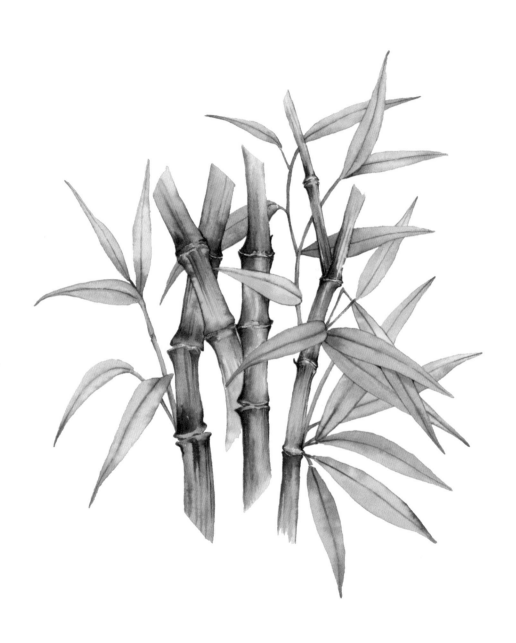

사과나무

· *Apple blossom tree* ·

쌍떡잎식물 장미목 장미과의 낙엽교목

Monet

당신이 이 세상 자체를

철학적으로 이해하고자 할 때

나는 미지의 현실과 바로 연결된 현상에 최대한 집중할 뿐이다.

While you philosophically seek out the world itself,

I exercise simply my effort on a maximum of appearances,

in straight correlation with unknown realities.

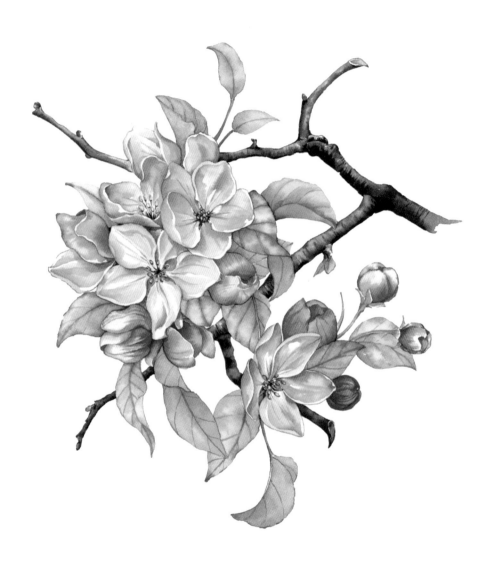

버드나무

· Willow ·

쌍떡잎식물 버드나무목 버드나무과의 낙엽활엽 교목

Monet

조르주 트뤼포

엡트강이 흘러드는 연못은

금빛 가지가 늘어진 수양버들로 둘러싸여 있다.

그 주변과 둑은 헤더 꽃, 양치식물, 칼미아,

진달래, 철쭉, 가시나무로 뒤덮여 있다.

둑의 한쪽은 장미가 만개했고 연못은 갖가지 수련으로 그득하다.

Georges Truffaut

The pond fed by the Epte is surrounded

by Babylone willows with golden branches.

The background and banks are garnished

with a mass of heather earth plants, ferns,

kalmias, rhododendrons, azaleas, holly.

The banks are shaded on one side by roses

with high vegetation and the pond itself is planted

with all known varieties of water lilies.

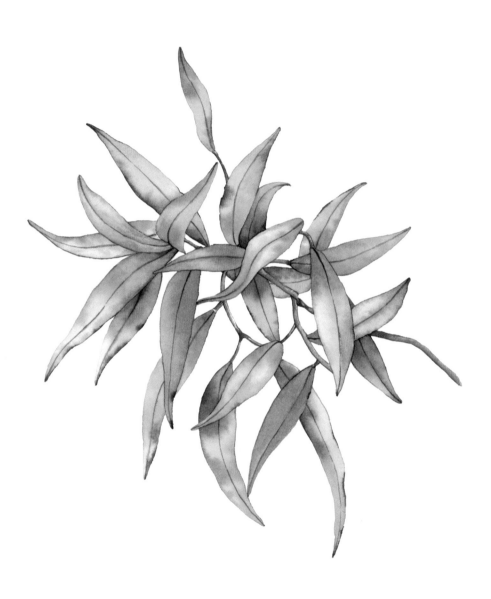

호랑가시나무

· Holly ·

감탕나무과의 상록관목

Monet

나는 다리, 집, 배를 감싸고 있는 공기를 그리고 싶다.

당신이 있는 곳에 존재하는

공기의 아름다움을 그대로 표현한다는 것,

그것은 불가능이나 다름없다.

I want to paint the air around the bridge, the house, the boat.

The beauty of the air where they are,

and it is nothing other than impossible.

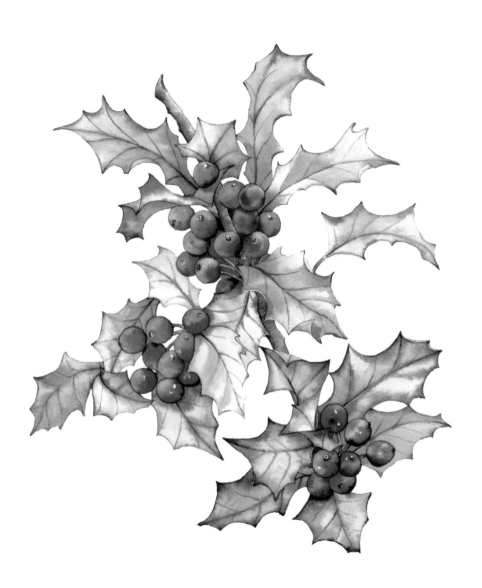

왕벚나무

· *Flowering cherry tree* ·

쌍떡잎식물 이판화군 장미목 장미과의 낙엽교목

Monet

색채는 끊임없는 걱정거리처럼 나를 쫓아다닌다.

잠을 잘 때도 걱정이 될 정도다.

Colors pursue me like a constant worry.

They even worry me in my sleep.

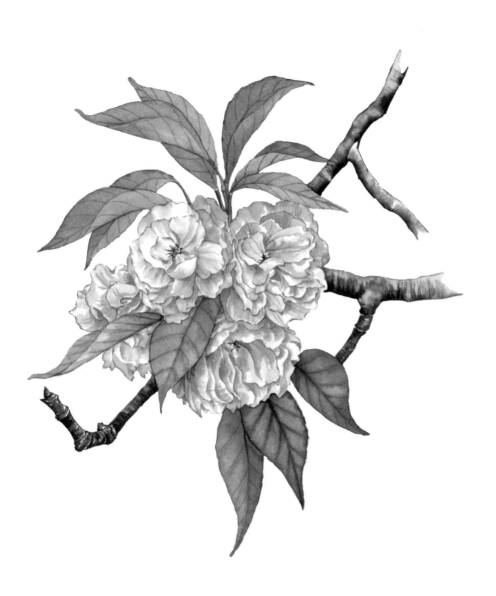

라임나무

· Lime tree ·

쌍떡잎식물 쥐손이풀목 운향과의 상록관목

Monet

귀스타브 제프루아

식사를 마치고 우리는 커피를 마시러

모네의 서가가 있는 파란색 서재를 지나 다시 작업실로 돌아왔다.

마담 모네는 자신과 모네의 아이들에 둘러싸여,

마냥 평화로우면서도 환해 보였고

파우더를 뿌린 머리의 후광 아래서 눈이 반짝반짝 빛났다.

Gustave Geffroy

The meal finished, we returned to the studio to have a coffee,

crossing the blue sitting-room which contains Monet's library.

It is here that Madame Monet,

surrounded by her children and Monet's children,

appeared in all her peaceful splendour,

her eyes sparkling under a halo of powdered hair.

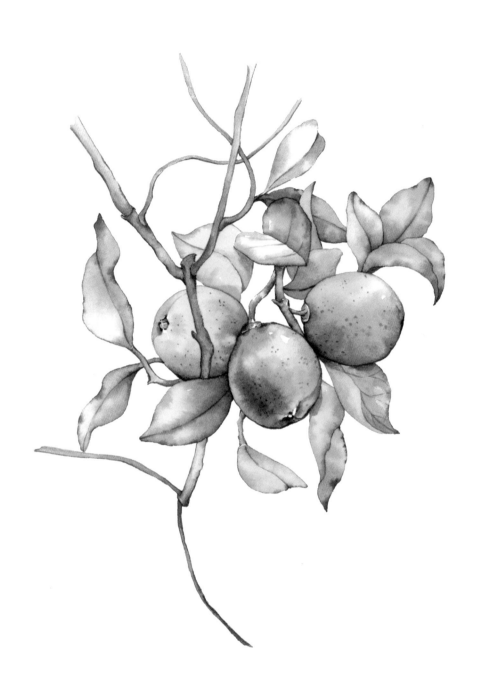

서양주목

· *English yew* ·

겉씨식물 구과식물아강 주목목 주목과의 상록교목

Monet

그림에는 끝이 없다.
그림을 그릴수록
불가능을 발견하고 무력함을 느낀다.

❧

I'm never finished with my paintings;
the further I get, the more I seek the impossible
and the more powerless I feel.

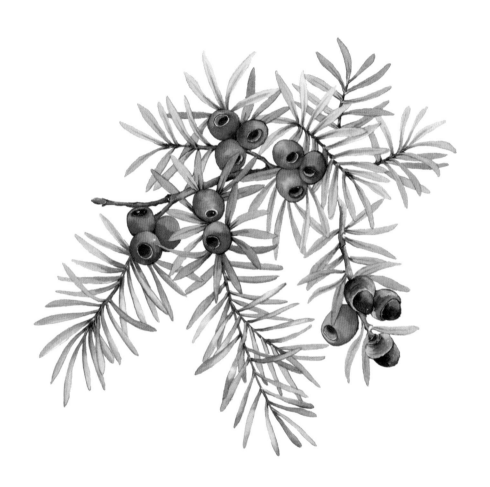

야생능금나무

· Crab-apple tree ·

장미과 사과나무속에 속하는 식물의 일종

Monet

사람들은 내가 그림을 빨리 그린다고 생각한다.

하지만 사실은 매우 천천히 그린다.

∽⧜∾

Most people think I paint fast.

I paint very slowly.

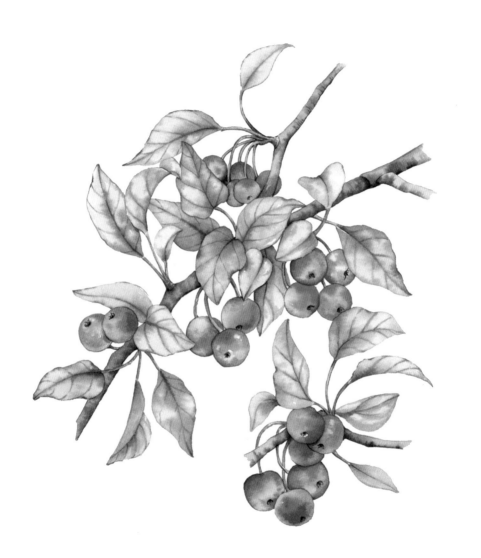

명자나무

· Japanese quince ·

'산당화'라고 불리며 쌍떡잎식물 장미과의 낙엽관목

Monet

조르주 클레망소

나는 가끔 모네가 앉아서

연못 정원에 비친 수많은 것을 바라보던 그곳으로 간다.

내 서툰 눈으로 명장의 붓이 그려낸 정수를 찾아가려면

인내심이 필요하다.

Georges Clemenceau

Sometimes I went to sit down on the bench

where Monet has seen so many things

in the reflections of his water garden.

My inexperienced eye needed perseverance

to follow from a far the Master's brush

to the extremity of its revelation.

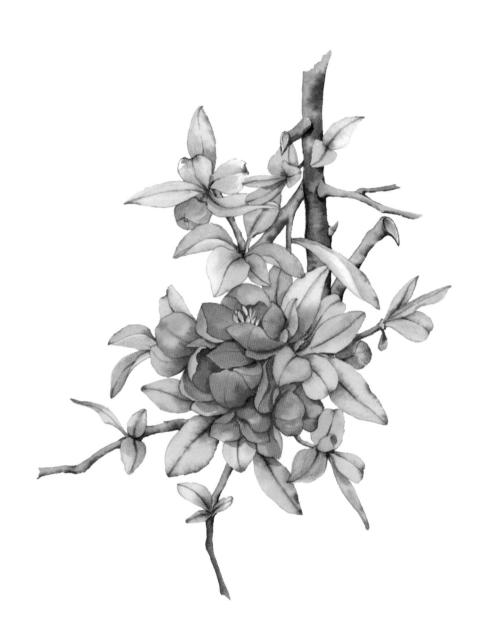

금사슬나무

· *Laburnum* ·

쌍자엽식물아강 이판화군 장미목 콩과의 소교목

Monet

조르주 클레망소

몇 발자국 물러서 모네의 그림을 다시 본다면
첫눈에는 다양한 색의 점들로 가득했던 혼란스러움이 사라지고
자연이 몸을 일으켜 세워
기적이 이끄는 대로 움직이는 형상을 볼 수 있다.
어떻게 모네는 움직이지 않고 같은 자리에서
그 수많은 톤을 분해하고 조합하는 것을 잡아내어
자기가 원하는 효과를 만들어낼 수 있었을까?

❦

Georges Clemenceau

Some steps back and here on the same panel nature recomposes
itself and directs by miracle, through the inextricable mess of multicoloured
spots which disconcerted us at first sight.
How could Monet, who did not move, catch from the same point of view,
the decomposition and the recomposition of tones
which allowed him to get the desired effect?

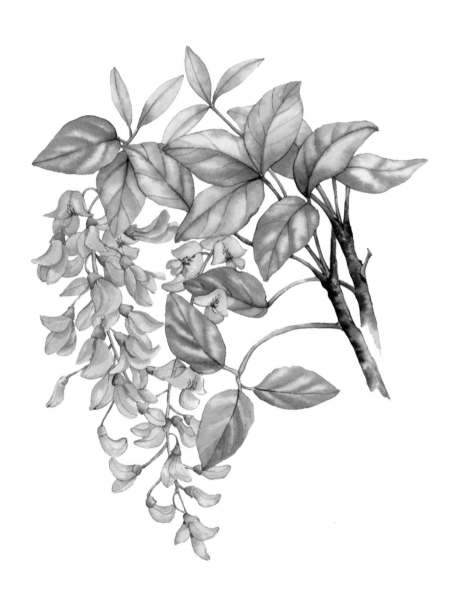

올리브나무
· Olive tree ·

물푸레나무과 상록 활엽 관목

Monet

폴레트 하워드 존스톤

모네의 침실 모든 벽은 그림이 메우고 있었다.

내가 세어본 바로는 세잔 작품 열한 점, 마네 작품 네 점이었다.

르누아르가 그린 클로드 모네와 마담 모네의 초상화 두 점이 있었고,

피가로지를 읽고 있는 마담 모네, 알제리 인 카사바,

누드 스케치 두 점, 드가 작품 한 점, 용킨트 작품 여러 점,

코로 작품 한 점, 사전트가 그린 모네의 초상화,

배 작업실 그림과 베레모를 쓰고 모나코 해변을 배경으로 한 그림도 있었다.

Paulette Howard-Johnston

In his bedroom, all the walls were covered with paintings.

I counted eleven Cézanne, four Manet!

By Renoir: two portraits of Claude Monet and Madame Monet,

Madame Monet reading Le Figaro, an Algerian, the Casbah,

and two nudes studies, one Degas, some Jongkind, one Corot,

portraits by Sargent of Monet, one painting in his boat-studio and the other

wearing a beret basque with the painting of Monaco's Coast behind.

Giverny's Tree

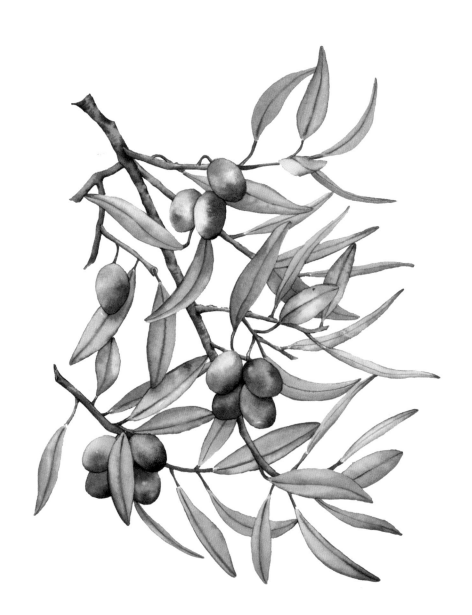

목련

· *Magnolia* ·

목련과에 속하는 낙엽교목

Monet

머릿속에 그림이 그려지지 않는다면,

그림의 방법과 요소들이 떠오르지 않는다면,

예술가가 아니다.

No one is an artist unless he carries his picture

in his head before painting it,

and is sure of his method and composition.

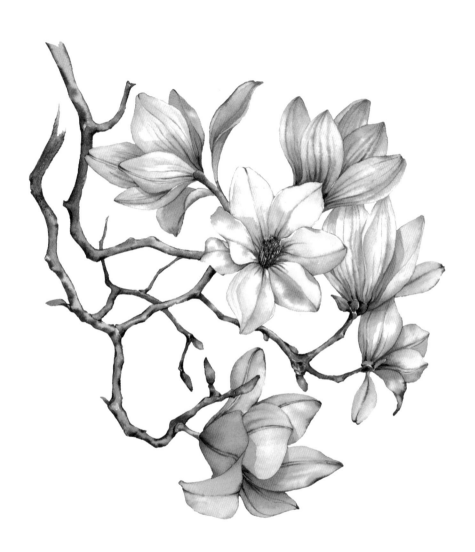

마가목

· *Mountain-ash* ·

쌍떡잎식물 용담목 물푸레나무과의 낙엽교목

Monet

나는 위대한 화가가 아니며
위대한 시인도 아니다.

No, I'm not a great painter.
Neither am I a great poet.

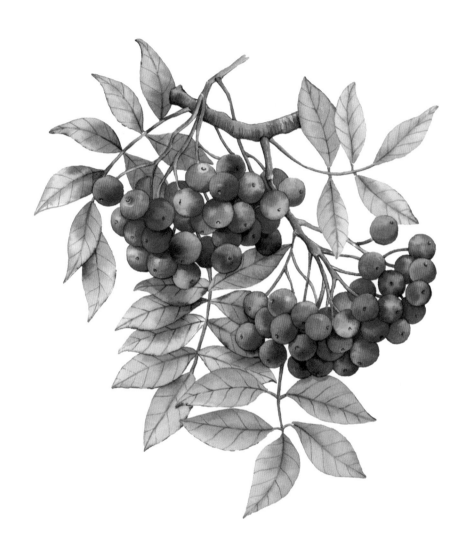

은행나무

· *Ginkgo* ·

은행나무과 은행나무속 낙엽교목

Monet

나는 분명 사악한 별 아래서 태어났다.
나는 벌레처럼 벌거벗겨진 채
내가 머물고 있는 곳으로 던져졌다.

∞

I was definitely born under an evil star.
I have just been thrown out of the inn
where I was staying, naked as a worm.

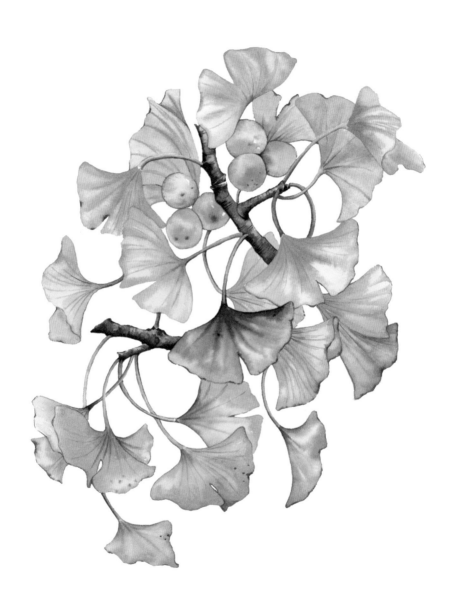

겨우살이

· *Mistletoe* ·

쌍떡잎식물 단향목 겨우살이과의 상록 기생관목

Monet

나는 기적을 일으키는 것이 아니다.
그저 많은 양의 물감을 쓰고 낭비하고 있는 것이다.

I'm not performing miracles,
I'm using up and wasting a lot of paint.

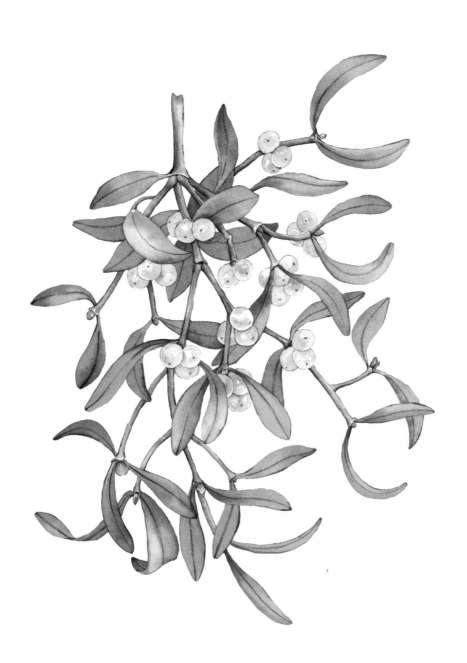

고광나무

· Philadelphus ·

쌍떡잎식물 이판화군 장미목 범의귀과의 낙엽활엽 관목

Monet

나는 세속적인 기쁨을 주는 데에는
도움이 되지 못하는 것 같다.

◦◦◦

I don't think I'm made for any earthly kind of pleasure.

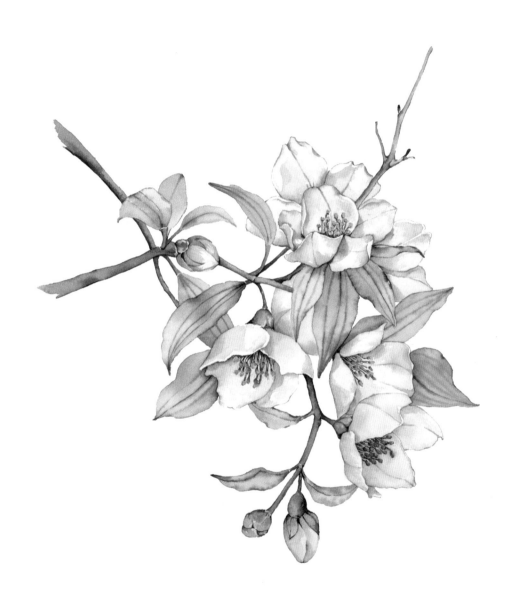

등나무
· *Wisteria* ·

쌍떡잎식물 이판화군 장미목 콩과의 낙엽 덩굴식물

내가 자연에게서 얻은 충만함은
내 작품의 영감이 된다.

The richness I achieve comes from nature,
the source of my inspiration.

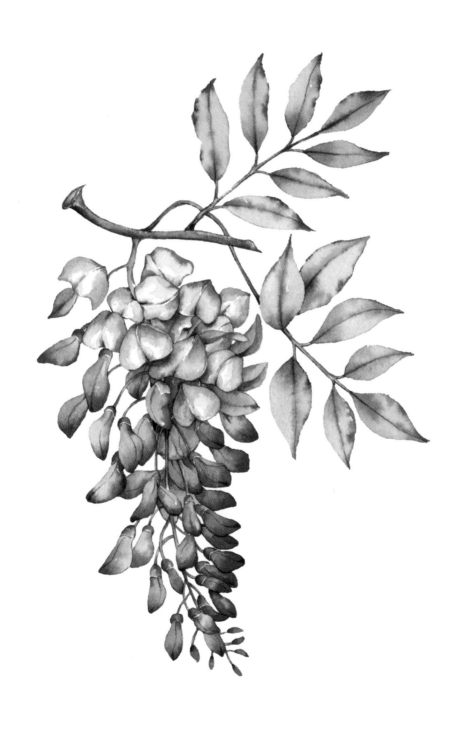

에필로그

노을이 지는 지베르니는 또 얼마나 예쁠까, 낮에 눈이 부셔서 잘 보이지 않았던 것들도 볼 수 있지 않을까? 설레는 마음으로 해가 지길 기다렸다. 밤 9시가 넘어 기다림에 지쳐 포기하고 싶어질 때쯤 드디어 해는 그 위세를 누그러뜨리고 빨갛게 저 멀리로 넘어가기 시작했다.

노란색 페인트 칠이 군데군데 벗겨진 낡은 창가를 힘 있게 타고 오르던 진한 초록의 담쟁이는 어느새 오렌지 빛으로 물들어 있고, 우아한 자태를 뽐내던 루피너스의 보랏빛은 길다란 속눈썹의 그림자가 드리운 여인의 눈처럼 그윽하다.

모네는 기차를 타고 지나던 길에 지베르니를 처음 보고 한눈에 반해 이곳에 살기로 마음을 정했다고 한다.
나는 모네가 분명히 해질 녘 이 부근을 지나며 이 아름다운 석양이 비친 지베르니에 반했을 거라고 내 맘대로 상상했다.

돈이 모이는 대로 조금씩 조금씩 땅을 넓혀가며 길 건너 땅까지 소유하게 되었을 때, 그곳에 연못을 조성하고 좋아하던 일본식 다리를 만들었던 모네.

다리 위에 이젤을 세우고 하루 종일 캔버스를 채우며 작품에 몰입했던 모네는 적어도 그 시간만큼은 분명히 세상에서 가장 행복한 화가였을 거라고 생각한다.

계절이 바뀌고 기온의 변화로 식물의 색이 바래고 꽃이 지는 것이 못내 아쉬웠던 모네는 날씨와 일조량에 따라 꽃을 피우고 열매를 맺는 시기를 일일이 계산해 최대한 자신의 정원에서 오래 식물을 볼 수 있도록 계획적으로 정원을 가꾸었다고 한다. 그렇게 꽃씨와 모종을 주문했던 모네의 목록은 지금까지도 그의 정원을 가꾸는 기준으로 사용된다고 한다.

그래서 이 책에는 그의 꽃 달력을 토대로 모네의 정원에서 볼 수 있는 식물 중 총 80개의 꽃과 나무를 수채화로 그려 '봄, 여름, 가을, 그리고 나무'로 구분하여 실었다.

꽃에 대한 애정이 가득했던 모네는 재배할 수 있는 거의 모든 종을 자신의 정원에서 키우고자 시도했고, 그중에서도 유독 아끼는 꽃들은 자신의 작품 속에 그려서 담곤 했다.

모네가 가장 아끼던 꽃 중의 하나인 아이리스가 가득 줄지어 피어 있는 사진을 보고 유독 가슴이 뛰었던 나는 연못의 수련 못

지않게 보라색과 노란색의 아이리스가 한가득 피어 있는 모습을 실제로 볼 수 있겠다며 큰 기대를 품었었다.

하지만 실제 지베르니에서 볼 수 있는 꽃들은 모네 시절의 꽃 달력과는 차이가 있었다. 긴 시간이 흘러 기후에도 큰 변화가 있었고, 재배 농법의 발전으로 인한 혜택까지 합쳐져 프랑스에서는 많은 종류의 꽃들이 해마다 두 번 혹은 세 번씩 피고 있었다.

지베르니에서 내가 머물렀던 집의 주인은 전문가의 솜씨를 가진 정원사였고, 지베르니 마을에서 만난 사람들 또한 식물을 사랑하며 정원을 아름답게 가꾸고 꽃을 잘 키우는 일에 능숙했고 소박하며 친절했다.

돌담으로 둘러진 작은 집 앞에 하얀 목마가렛이 구름처럼 한가득 피어 있는 모습에 홀려 정신없이 들여다보고 열심히 셔터를 누르고 있는데 대문이 벌컥 열렸다. 놀란 나는 반사적으로 미안하다며 사과를 했고 챙이 큰 밀짚모자를 쓰고 있던 그녀는 다정한 웃음과 손짓으로 마당 안을 보라고 했다. 살짝 들여다본 그녀의 마당에 연보라색 라벤더가 줄을 맞춰 피어 있는 모습이 황홀했다.

해마다 수많은 관광객이 찾는 명소답게 모네의 집 주변에는 식당들과 기념품 가게들이 옹기종기 모여 있다. 종일 꽃에 취해 바쁜 걸음을 걷던 나는 지친 다리를 쉬며 식사를 하기 위해 아이

보리색 수국이 한가득 피어 있는 식당의 테라스에 앉았다. 간단한 음식을 주문했는데 생각보다 양이 푸짐했다.

테이블 사이로 쉼 없이 돌며 다정한 인사로 손님들을 안내하던 주인에게 남은 음식을 포장해달라고 했더니 인심 좋게 생긴 그녀가 눈을 동그랗게 뜨고 음식이 맛이 없었느냐고 물었다. 그 눈빛이 너무나 진지해서 하마터면 소리 내서 웃을 뻔했다.

아직도 기다리는 손님의 줄은 길었지만 봉투에 담은 음식을 내게 쥐어주며 다시 데워서 먹어도 분명히 맛있을 거라는 말로 정성과 자부심을 함께 담아 건네는 그녀가 정말 사랑스러웠다.

지베르니를 떠나 파리로 출발하던 날, 이른 아침 모네의 집 주변 동네를 천천히 산책했다.

눈이 아프도록 강한 유럽의 해가 기세를 펼치기 전, 아직 꽃잎에 앉아 반짝이는 새벽이슬은 꽃의 색도, 잎의 색도 한없이 정갈하게 만들어주었다.

맑은 물방울이 앉은 꽃잎은 그 색이 더욱 진하고, 물을 머금은 풀잎의 초록은 더욱 깊다.

색에 반해 그 색을 음미하는 동안 내겐 꽃의 이름도 나무의 이름도 의미가 없었다. 모든 것이 그저 자연이었고 나는 빛과 그림자가 만들어내는 색의 간극을 오가며 하나하나 손끝에 물들이는 놀이와도 같은 시간을 보냈다.

사람이 지어낼 수 없는 자연의 색으로 가득한 정원은 예술가에게 커다란 축복과도 같은 영감의 원천이었고, 형언할 수 없는 빛과 색의 향연이었던 지베르니에서의 시간은 나의 가슴속에 선물처럼 차곡차곡 담겨 오래도록 행복하게 기억될 것 같다.

2023년 4월
지베르니, 모네의 정원을 회상하며
박미나

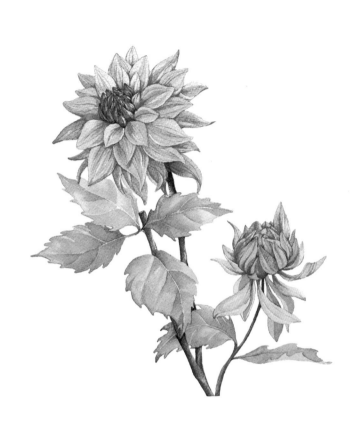

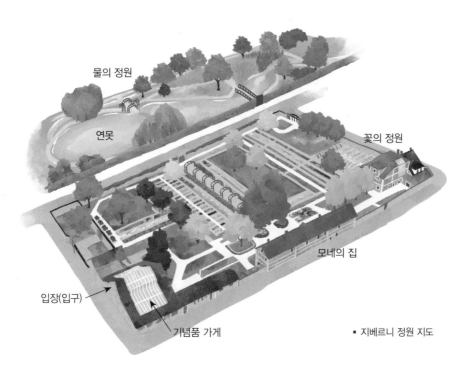

지베르니 정원 둘러보기

물의 정원

연못

꽃의 정원

모네의 집

입장(입구)

기념품 가게

• 지베르니 정원 지도

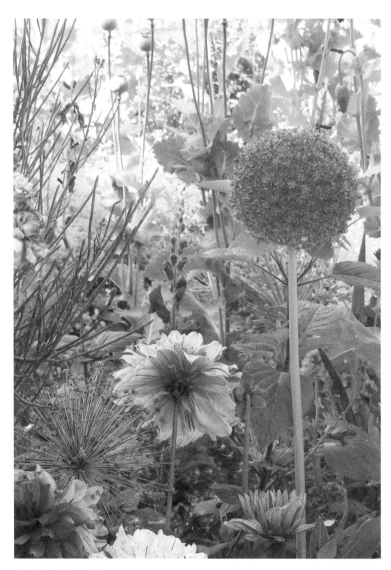

알리움(Allium)과 달리아(Dahlia).

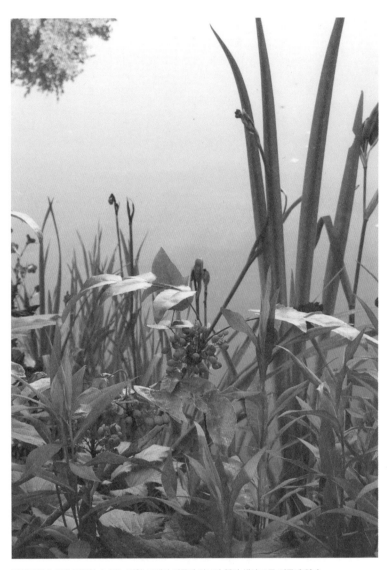

빛의 무한 능력을 경험할 수 있는 정원. 모네가 작품에 담고자 했던 색이 모두 이곳에 있다.

목마가렛(Marguerite).
일조량이 많고 토질이 좋아서 모든 꽃들이 크고 풍성하다.

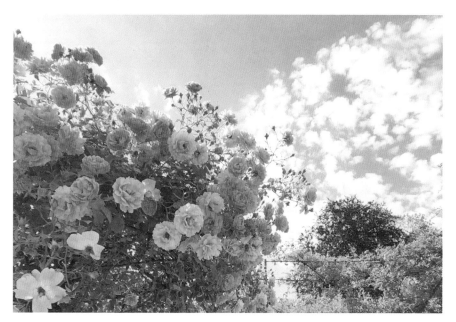

모네는 자신의 정원이 입체적으로 보이도록 치밀한 계획으로 가꾼 전문적인 정원사였다.
발 아래에도, 머리 위로도 프레임을 두면 완벽한 한 폭의 그림이 된다.

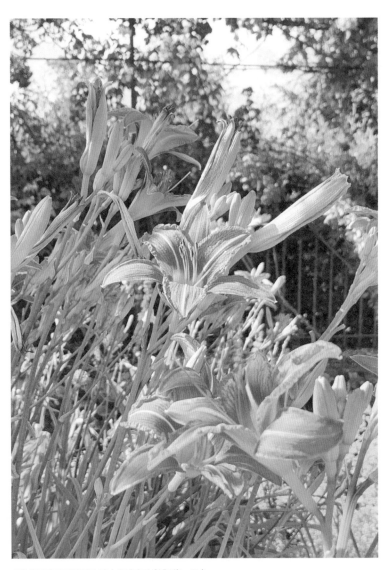

마을 입구에서 제일 먼저 만난 오렌지 빛 원추리(Daylily).

빛이 가득한 연못. 눈부심에 눈을 돌리면 빛이 만든 완벽한 어둠 속에서 다시 피어나는 색을 만날 수 있다.

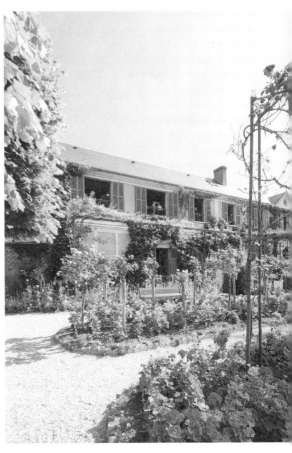

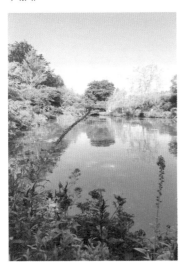

모네의 집. 예술가의 집답게 핑크와 그린의 조화가 감각적이다.

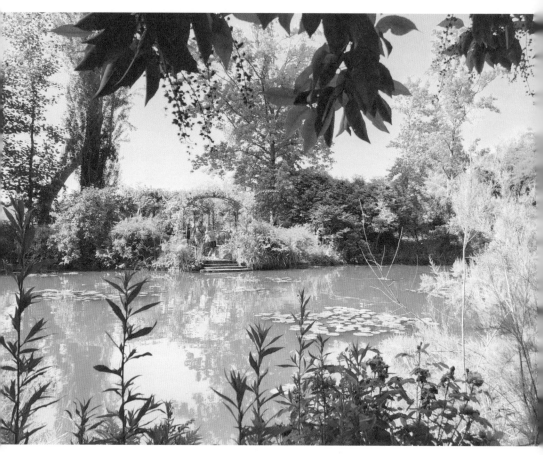

모네의 〈수련〉 연작이 탄생된 연못. 어디에 시선을 두어도 다양한 색의 향연으로 지루할 틈이 없다.

꽃을 사랑하는 지베르니 마을 사람들.

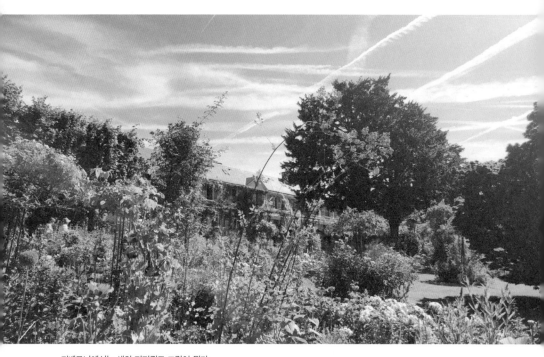

지베르니에서는 새의 지저귐도 그림이 된다.
하늘의 구름도, 꽃잎 가득한 벌레들조차도 작품의 일부분인 것처럼 느리게 움직인다.

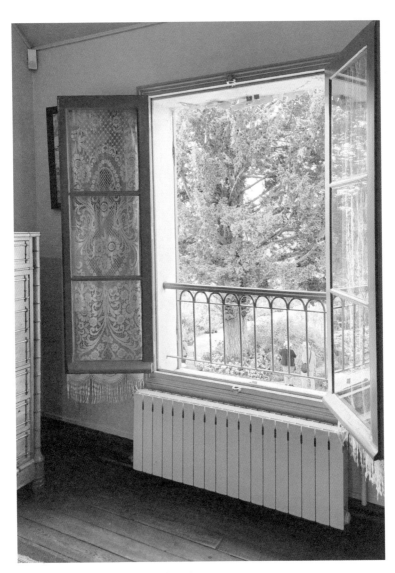

모네의 집 안에서 창문으로 내려다보이는 꽃의 정원.

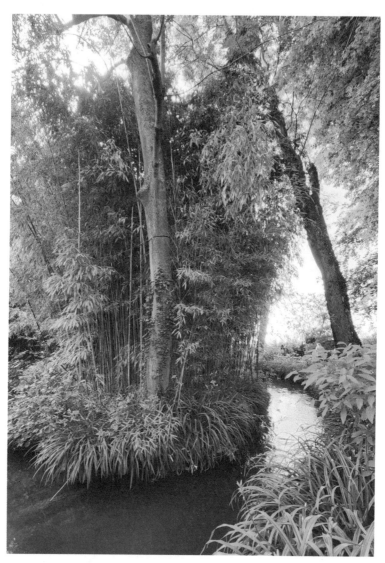

물의 정원 대나무 숲. 직선과 곡선의 조화가 인상적이다.

Monet's House and Gardens

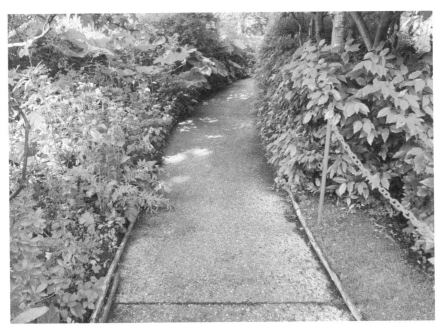

물의 정원 안 걷기 편하도록 포장된 산책 길. 초록이 가득하다.

물의 정원으로 가는 길.

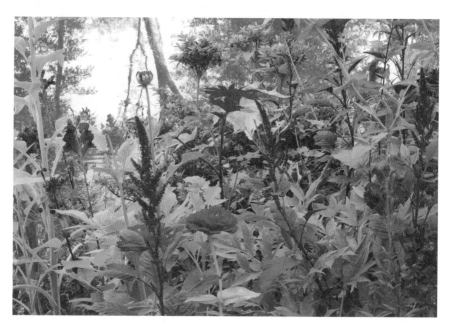

농담의 차이로 조화를 이룬 붉은 꽃들이 그림 같다.

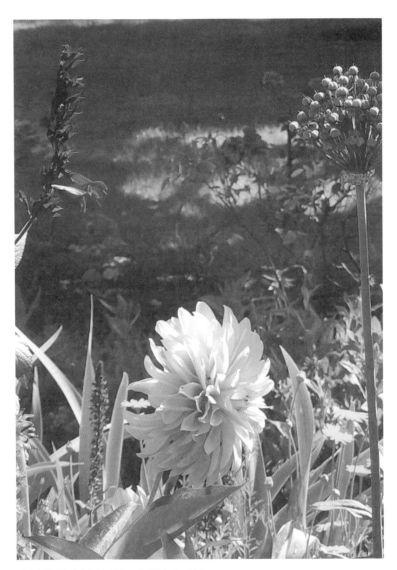

커다란 연분홍 달리아와 노란 루드베키아(Rudbeckia).

마른 풀처럼 보이지만 독특한 향이 가득했던 헬리크리슘(Helichrysum).
동네를 산책하다보면 모든 집들이 다양한 꽃으로 집을 꾸미고 있다.

Monet's House and Gardens

아치를 타고 피어난 장미 넝쿨.

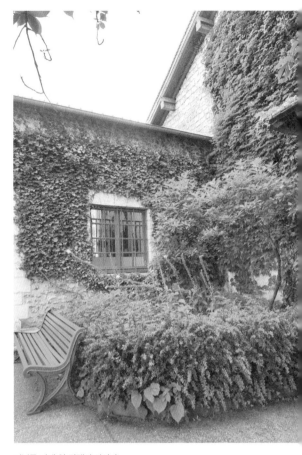

기념품 가게 앞 담쟁이 아이비.

서양톱풀 [Achillea moonshine(Yarrow)].

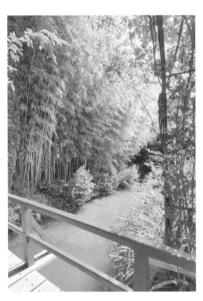

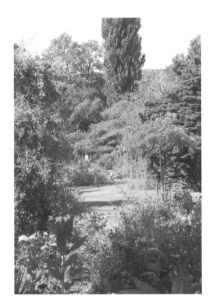

물의 정원 안 대나무 숲. 우거진 대나무와 버드나무로
음지와 양지의 대비가 극명하다.

꽃과 큰 나무 사이 낮은 잔디밭조차도 계획된 듯 조화
로운 꽃의 정원.

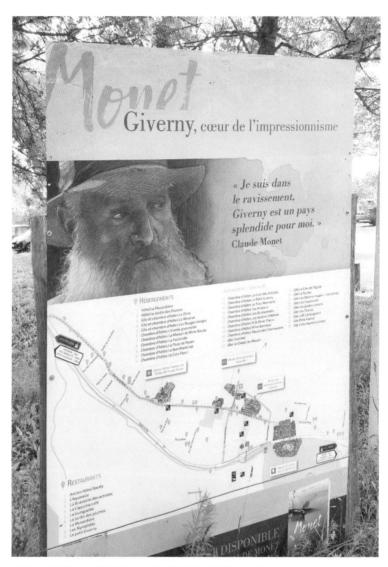

지베르니 마을 입구에 세워진 안내도. 모네에 대한 애정과 존경심이 느껴진다.

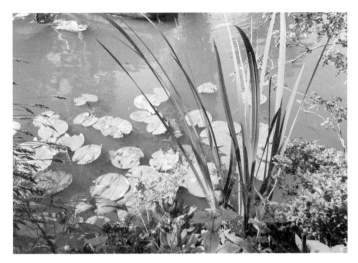

연잎과 기다란 수생 식물. 다양한 모양의 잎들이 어우러져 풍성한 연못을 연출하고 있다.

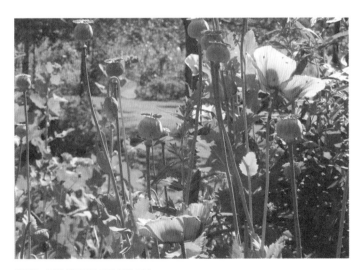

우아한 자줏빛 양귀비의 키가 무척 크다.

영문 번역 조은형 · 이지애

조은형…성균관 대학교 의상학과를 졸업하고 이화여대 통번역 대학원 한영 번역과를 졸업했다. 현재 번역 에이전시 엔터스코리아에서 출판 기획자 및 전문 번역가로 활동하고 있다. 옮긴 책으로는 《빈센트 반 고흐 – 바람의 색》《구스타프 클림트 – 금빛 너머》《샤넬 – 자유, 사랑 그리고 미학》 등이 있다.

이지애…메릴랜드 대학교 심리학과를 졸업하고, 현재 번역에이전시 엔터스코리아에서 전문 번역가로 활동하고 있다.

지베르니 모네의 정원

초판 1쇄 발행 2023년 4월 5일

지은이 박미나
펴낸곳 ㈜에스제이더블유인터내셔널
펴낸이 양홍걸 이시원

블로그 · 인스타 · 페이스북 siwonbooks
주소 서울시 영등포구 국회대로74길 12 시원스쿨
구입 문의 02)2014-8151
고객센터 02)6409-0878

ISBN 979-11-6150-700-2 03650

시원북스는 ㈜에스제이더블유인터내셔널의 단행본 브랜드입니다.

독자 여러분의 투고를 기다립니다.
책에 관한 아이디어나 투고를 보내주세요.
siwonbooks@siwonschool.com